簡單 3 步驟

溫暖手繪

插畫
練習簿

〔みりん mirin〕

mirin的
插畫練習課
開課囉～！

大家好。我是插畫家mirin。

非常感謝大家拿起這本書！

大家喜歡畫圖嗎？

我平常會透過社群網站發表自己繪製的插畫。

除此之外，我希望各種不同的人都能輕鬆享受

繪畫的樂趣，所以發表了可以簡單繪製插畫的

方法，以及將繪製完成的插畫善加利用的方法等。

但是，獨自一人在家練習繪畫是很困難的。

就在我這麼想的時候，得到了一個出書的機會，

我花費很多心思完成了這本書，

希望能傳達給非常喜歡繪畫的人，以及

雖然不擅長繪畫卻很想畫畫看的人！

如果這本書能夠成為大家享受「繪畫」的契機，

那將是我最高興的事了。

2023年4月 みりん
mirin

各位會在什麼時候想畫插畫呢？是在寫信或留言卡傳達心情的
時候？還是在寫日記或行事曆的時候？也許是在不太想用功讀
書的時候，或者可能是在工作空檔的休息時間。

在這本書中，介紹了利用 3 個步驟，使用手邊現有的筆和紙就
能繪製的插畫。因為從基本的動物到日常小物都網羅在內，所
以請務必按照繪製步驟挑戰看看。本書的 Chapter 5 刊載了插
畫運用的範例。像是均一價商店就能買到的貼紙或紙杯，只要
加上手繪的插畫就會變得非常可愛。每天都會更加充滿樂趣！

希望這本書能替各位的每一天增添「可愛」的元素，幫助大家
快樂地過日子。

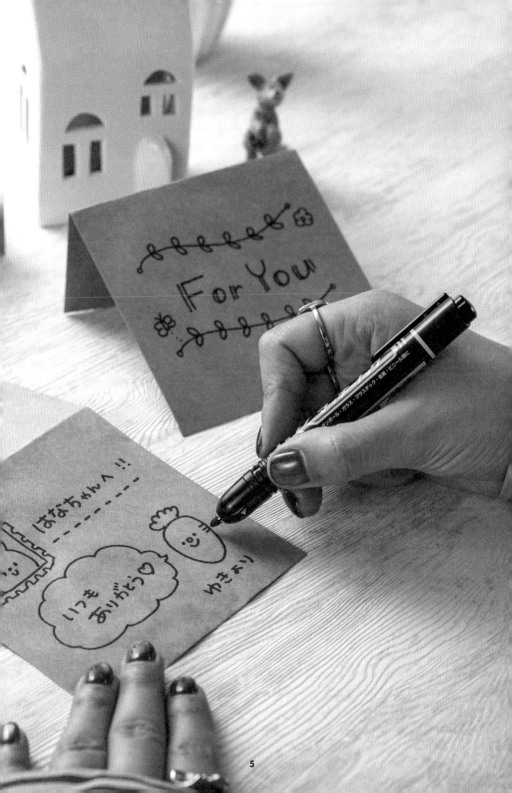

本書的使用方法

本書的重點

1. 對初學者來說也很簡單！3步驟的插畫解說
2. 使用任何一種畫材都OK
3. 附贈特典供下載，讓練習也變得輕鬆愉快♪

從哪個插畫開始練習都OK！找出自己想要繪製的插畫。

POINT!

1・2・3 簡單3步驟輕鬆畫！

在本書的 Chapter 2 和 Chapter 3 當中，以 3 個步驟講解了 144 種插畫。由於是使用附有格線的方格進行介紹，因此像是「應該從哪裡開始畫比較好呢？」、「想畫出平衡感很好的插畫，要怎麼做呢？」這類初學者經常感到困惑的重點，也都確實地收錄其中！這樣的設計讓那些平常不會畫插畫的人也能輕鬆地完成挑戰。

1・2・3＋完成 的
3個步驟簡單明瞭，一看就懂！

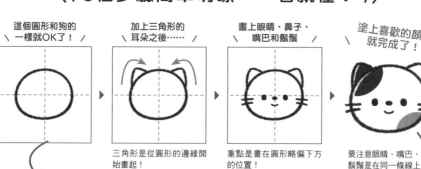

這個圓形和狗的一樣就OK了！

加上三角形的耳朵之後……

畫上眼睛、鼻子、嘴巴和鬍鬚

塗上喜歡的顏色就完成了！

三角形是從圓形的邊緣開始畫起！

重點是畫在圓形略偏下方的位置！

要注意眼睛、嘴巴、鬍鬚是在同一條線上。

利用格線就能確實看出平衡感！

上色的方法也可以參考看看。

使用任何一種畫材都OK！

描繪在信紙或筆記本上的時候，請使用自己喜歡的筆。如果使用的是平板電腦或智慧型手機上的繪圖應用程式，除了單純繪製插畫之外，還可以將插畫描繪在照片上面！

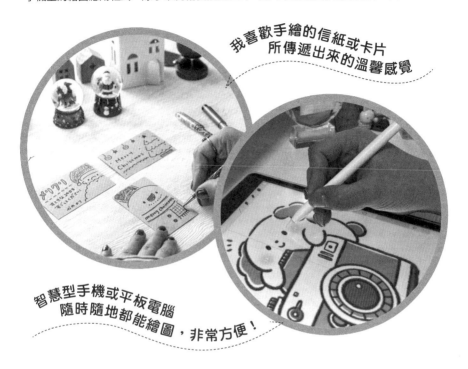

我喜歡手繪的信紙或卡片
所傳遞出來的溫馨感覺

智慧型手機或平板電腦
隨時隨地都能繪圖，非常方便！

插畫可以下載使用！

本書介紹繪製方法時使用的插畫，有一部分可以下載使用。
不妨花點巧思，輕鬆地運用在信件和社群網站等處。

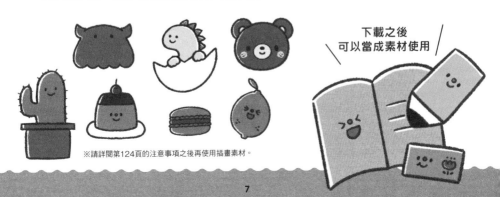

下載之後
可以當成素材使用

※請詳閱第124頁的注意事項之後再使用插畫素材。

contents

Chapter 1

\ 事前準備 /

做好繪製插畫的
準備吧

讓我們來準備繪製插畫時必備的用品，如筆、用紙，
以及平板電腦等。我平常喜歡使用的畫材和繪圖應用
程式也會一併介紹給大家。無論是手繪或是電繪，都
可以採用自己喜歡的方法享受繪畫的樂趣。

準備繪製插畫時必備的用品吧

練習時不論使用什麼樣的筆和紙都 OK，但是最好選擇慣用的東西。要畫在什麼樣的紙上，要選用什麼樣的筆來畫，這些都是繪製插畫的樂趣之一。

採用手繪時必備的用品

筆和紙是影響插畫氛圍的重要元素。只要根據想要畫出的插畫風格來分別使用，插畫自然會變得很好看。這裡會介紹一部分 mirin 喜歡使用的畫材。

自動鉛筆

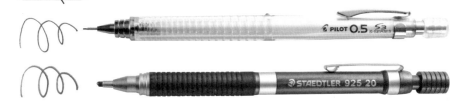

可用於繪製草圖的自動鉛筆，選擇的重點在於是否能輕鬆描繪，不易感到疲憊。在想要突顯粗線 2.0mm 的時候，或是繪製粗略的草圖等時候使用。

黑色或棕色的筆

uni-ball Signo　三菱鉛筆株式會社

在繪製文字和插畫輪廓時所使用的原子筆，我喜歡使用的是容易繪製、不會滲色的 uni-ball Signo 超細鋼珠筆。筆芯粗細有 0.28mm、0.38mm、0.5mm 這 3 個種類。0.38 是在手帳上繪製細小的插畫時使用，0.5 則是在寫信等時候使用，各有不同的用途。

Copic Multiliner 株式會社 Too Marker Products

這款也是繪製插畫輪廓等時候所使用的繪圖筆，具有耐水性、耐酒精性。即使在線條的上面塗抹顏色也不易暈染，而且它的線條寬度和顏色相當豐富，所以使用起來很方便。

CLiCKART　ZEBRA株式會社

按壓式水性彩色筆CLiCKART，即使顏色重疊也不會暈染，所以想使用許多顏色繪製插畫時非常方便。

MILDLINER　ZEBRA株式會社

以沉穩柔和的色調為特徵的雙頭螢光筆。在繪製軟萌可愛的插畫時經常使用。單用一支筆就可以同時應付粗字和細字。在繪製插畫時，最好主要使用FINE（細）的細字那端。

MILDLINER Brush　ZEBRA株式會社

MILDLINER的軟毛筆類型。這款也是一支筆同時具有軟毛筆型的BRUSH和極細的SUPER FINE，可以享受寫出2種粗細的樂趣。

色鉛筆

可以繪製溫馨插畫的色鉛筆是寫信或寫日記時的絕佳搭檔。在繪製插畫輪廓時也可以使用。在均一價商店等處就能輕易買到，也是它受歡迎的原因。
IROJITEN　株式會社蜻蜓鉛筆

uni-ball Signo（粗字）
三菱鉛筆株式會社

白色的原子筆可以用來在有顏色的紙上繪圖，非常方便。金、銀兩色除了可以在有顏色的紙上使用，也可以用在白紙上作為點綴。

素描本
maruman株式會社

使用的紙張,例如文具店販售的普通筆記本和素描本等,只要容易使用,什麼紙張都OK。即使用同一支筆作畫,隨著使用的紙張不同,顯色和質感也會有所差異,所以請試著享受各種變化的樂趣。

筆記本的格線也有粗線、細線和空白等各種類型。我喜歡使用方格筆記本,因為可以對齊縱軸,繪製插畫或文字時容易取得良好的平衡。

塗鴉本
在寫下想法或是練習插畫的時候,我會使用影印紙或塗鴉本。

各種手帳
在生活用品店、文具店、書店等處都可以買到的手帳,是統合了一整年行事曆的重要年曆本。雖然有月計畫和週計畫等各種類型,但如果選擇內頁有較大空間可以填寫預定行程的手帳,就能在上面繪製很多插畫。

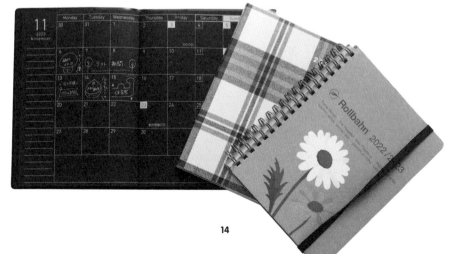

採用電繪時必備的用品

即使是隨身攜帶的智慧型手機、平板電腦或筆記型電腦，只要使用專用的應用程式或軟體，也可以享受繪畫的樂趣。只需按一下「取消」即可重來，所以也非常適合插畫練習。

平板電腦和觸控筆

用平板電腦或智慧型手機繪製的插畫還擁有一個優勢，就是完成後可以立刻上傳到Instagram、TikTok或Twitter。可以隨身攜帶，隨時隨地都能畫畫，真是令人開心的事。

使用的是名為Procreate（https://procreate.com/cn）的買斷制繪圖軟體。

Plus 1

除了這裡介紹的用品之外，還有許多畫材可以享受繪製插畫的樂趣。
請找出自己喜歡的畫材吧。

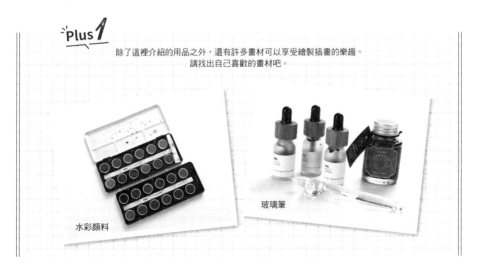

玻璃筆

水彩顏料

試著使用練習用紙吧

正如本書的使用方法（第6頁）所介紹的，在 Chapter 2 和 Chapter 3 中會按照步驟講解插畫的繪製方法。為了使大家能夠享受繪畫的樂趣，本書準備了練習用紙。

練習用紙可以下載使用

點選下載網址（https://reurl.cc/p5dnjQ）之後，就能下載本書在解說插畫繪製過程所使用的，印有方格的練習用紙。因為方格裡有十字參考線，即使是初次畫圖的人也能輕易理解要在哪裡畫線比較好，可以享受練習的樂趣。

練習用紙

\ 請由此下載 /

\ 即使是初學者也很容易理解！/

附有十字參考線，要在哪裡畫線比較好，可以一目了然！

如果打算畫出同樣的插畫卻畫得不太理想時，請務必試試看用練習用紙。

採用手繪的方式練習時

想要以慣用的筆和紙進行練習的人，請把透過網址下載的「練習用紙.pdf」列印出來使用。使用家用印表機列印即可！家裡沒有印表機的人，只要利用便利商店的多功能事務機等也可以列印出來（列印方法和列印費用，請詳閱各便利商店的列印服務說明進行確認）。

＼ 擦掉線條重疊的部分 ／

 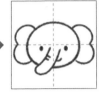

在繪製形狀較複雜的插畫時，有時會在畫好的線條上再疊上其他的線條。剛開始時，最好使用鉛筆或自動鉛筆畫草圖，接著用自己喜歡的筆在上面謄清線稿，然後擦掉不需要的線條。

採用電繪的方式練習時

平常會使用 Procreate 或 ibisPaint 等繪圖應用程式的人，請使用「練習用紙.jpg」。這裡會解說在 Procreate 匯入檔案之後，建立新畫布的方法。

點選作品集頁面（首頁）右上方的 [匯入]。

選擇儲存練習紙的檔案夾，然後再點選「練習用紙.jpg」。

開啟「練習用紙.jpg」，建立一個新畫布。

作品集中也建立了練習用紙的畫布。點選之後即可開始練習。

※本書並未提供電腦軟體的解說或支援。

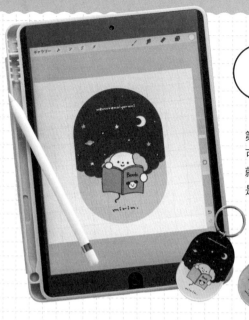

第 15 頁所介紹的電繪，不僅隨時隨地都可以繪圖非常方便，而且還有一個優點，就是可以將自己繪製的插畫列印出來，或是製作成商品。

說到製作商品，大家可能會覺得好像很困難。但是，最近有越來越多的印刷廠商可接受少量印製，所以只為自己、家人和朋友製作商品這件事，與以往相較，現在變得更容易達成了。

不過要製作商品的話，關於插畫的尺寸和解析度幾乎都有規定。請務必前往印刷廠商的官方網站仔細閱讀價目表和進稿檔案的規定，再製作出符合規定的檔案。

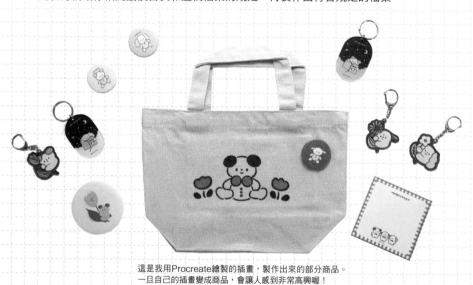

這是我用Procreate繪製的插畫，製作出來的部分商品。
一旦自己的插畫變成商品，會讓人感到非常高興喔！

Chapter 2

繪製方法的步驟 ❶

繪製
基本的動物吧

做好繪製插畫的準備之後,馬上付諸行動。首先就從
身旁的貓狗開始練習。只需將基本的圓形稍加變化,
便能繪製出許多動物。至於形狀複雜的動物,不妨仔
細注意十字參考線的位置逐步練習吧。

試著繪製狗和貓吧

首先，試著學會狗和貓的繪製方法吧。因為只需要在圓形加上耳朵即可，非常簡單！如果將著色的方法或耳朵的形狀稍加變化，就可以畫出不同種類的狗和貓！

狗的繪製方法3步驟

畫一個橫長的圓形	在兩端加上水滴形的耳朵	畫上眼睛、鼻子以及嘴巴	試著塗上喜歡的顏色！

 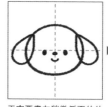 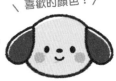

不是正圓形，注意要畫出稍呈橫長的圓形。

耳朵的位置要剛好蓋在圓形的中間部分！

五官要畫在稍微偏下的位置是重點所在！

擦掉重疊的部分，塗上喜歡的顏色就完成了！

試著繪製各種不同的姿勢吧

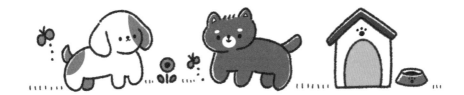

享受變化的樂趣！

狗的特徵會隨著品種的不同而有所差異，所以先讓自己能熟練地畫出基本的狗，再試著挑戰其他的品種吧。

畫得太仔細的話會很費力，請大致上掌握特徵即可！

即使是毛髮蓬鬆或耳朵豎起的犬種，只要留意基本的圓形也可以畫出充滿平衡感的圖案。

POINT!

貓的繪製方法3步驟

這個圓形和狗的
一樣就OK了！

加上三角形的
耳朵之後……

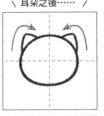

三角形是從圓形的邊緣開
始畫起！

畫上眼睛、鼻子、
嘴巴和鬍鬚

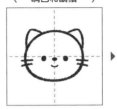

重點是畫在圓形略偏下方
的位置！

塗上喜歡的顏色
就完成了！

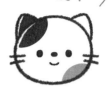

要注意眼睛、嘴巴、
鬍鬚是在同一條線上。

試著繪製各種不同的姿勢吧

享受變化的樂趣！

不同品種的貓，彼此之間的差異並不大，不妨透過顏色的組合或描繪花紋來突顯特
徵，讓圖案有所變化。

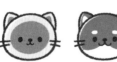

可以改變毛色或是
加上眉毛……有養
貓的人，也可試著
把家中毛小孩的特
徵添加進去。

如果實際上一邊看著
貓的照片一邊上色，
畫起來會更容易！

Plus **1**

也試著畫出寵物用品吧！

繪製使用圓形的動物吧 ❶

如同狗和貓一樣，以圓形為基礎稍微變化一下，就可以畫出各式各樣的動物。仔細觀察耳朵的厚度和大小，捕捉牠們的特徵吧。

熊的繪製方法3步驟

畫上雙層半圓的耳朵，表現出厚度

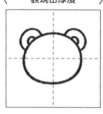

要留意左右對稱，畫出五官

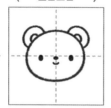

畫一個圓圈圈住鼻子和嘴巴周圍

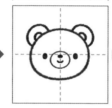

在臉頰上加點紅暈，就會變得很可愛

狸的繪製方法3步驟

到此為止與熊的畫法一樣！

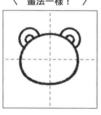

以眼罩的形狀圈住眼角下垂的眼睛

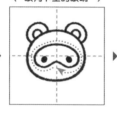

鼻子要畫在凹陷處的正下方！

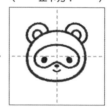

眼睛周圍塗上深色，鼻子周圍塗上淺色

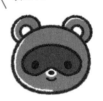

老虎的繪製方法3步驟

到此為止與熊的畫法一樣！

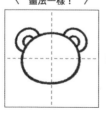

在下方的位置畫上五官

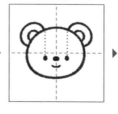

在額頭和臉的兩側加上花紋

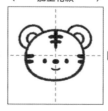

耳朵裡面的粉紅色很可愛！

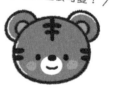

獅子的繪製方法3步驟

到此為止與熊的畫法一樣！
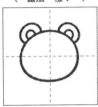

鬃毛依照上→下的順序繪製

畫上五官
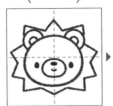

鬃毛分成上下兩部分繪製是訣竅所在

水獺的繪製方法3步驟

耳朵稍微小一點
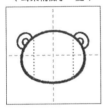

加上眼睛、鼻子和鬍鬚
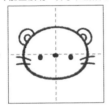

嘴巴畫大一點！
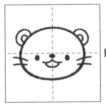

從鼻子以下改塗較淺的顏色

小貓熊的繪製方法3步驟

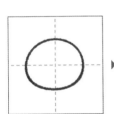

耳朵畫得稍尖一點
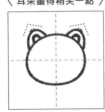

畫上五官

塗上小貓熊常見的顏色

試著繪製各種不同的姿勢吧

繪製熊的身體時，要留意圓潤感。除了白色和棕色之外，塗成粉紅色或淺藍色也很像泰迪熊的樣子，十分可愛。

繪製使用圓形的動物吧 ❷

還有許多可以使用圓形繪製的動物。透過改變顏色，或是調整耳朵的長度或粗細，就可以畫出各種類型的兔子。

兔子的繪製方法3步驟

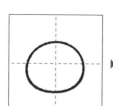
耳朵從圓形的
上半部長出來

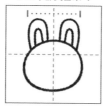
五官集中在
下方的位置

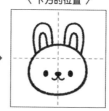
試著塗上
喜歡的顏色

豬的繪製方法3步驟

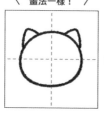
到此為止與貓的
畫法一樣！

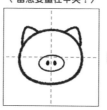
先加上鼻子。
留意要畫在中央！

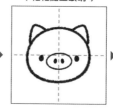
在鼻子的兩側
輕輕點上眼睛

鼻子要畫得比
實體的豬稍微
大一點

貓熊的繪製方法3步驟

與熊的耳朵
差不多的大小

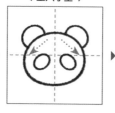
要留意
呈八字型

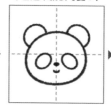
嘴巴小一點
看起來就很可愛！

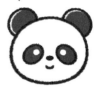
眼睛的顏色
要留白

猴子的繪製方法3步驟

在圓形的兩邊
\ 畫上大耳朵！/

從耳朵的邊緣
\ 開始畫線 /

畫成有點鬥雞眼
\ 看起來就很可愛！/

塗上喜歡的顏色
\ 就完成了！/

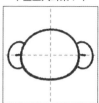 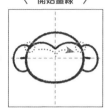 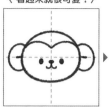

無尾熊的繪製方法3步驟

\ 耳朵往下延伸 /

\ 五官要先畫出鼻子 /

大膽地畫出大大的
耳朵和鼻子

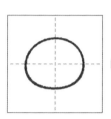 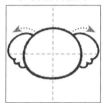 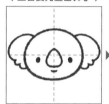

大象的繪製方法3步驟

把數字3擴大，
\ 畫出大耳朵 /

鼻子稍微挪向左邊，
\ 擦掉重疊的部分 /

\ 在鼻子兩側畫上眼睛 /

顏色塗成灰色
\ 也很可愛！/

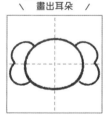 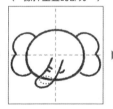

試著繪製各種不同的姿勢吧

試著繪製老鼠和同類的動物吧

這裡要挑戰繪製老鼠和牠的同類。除了老鼠和倉鼠之外，與前述畫法不同之處在於，要從耳朵開始畫起，或是必須描繪全身，需要加以靈活運用。

老鼠的繪製方法3步驟

\ 畫上大耳朵 /

兩眼的距離
\ 稍微拉開一點 /

\ 別忘了畫上鬍鬚 /

耳朵要畫出高度
\ 以便強調特徵 /

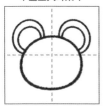 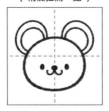 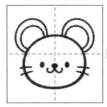

絨鼠的繪製方法3步驟

耳朵的尖端
\ 要畫得尖一點 /

從雙耳連接線條，
\ 描繪出臉部 /

五官和鬍鬚
\ 位於下方的位置 /

只有耳朵中間
塗上淺粉紅色
\ 看起來就很可愛 /

 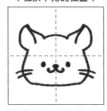 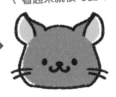

刺蝟的繪製方法3步驟

依照耳朵→棘刺
\ 此一順序繪製 /

把前腳畫在
\ 前面 /

外側也添加上
\ 蓬蓬的棘刺 /

試著將蓬蓬的棘刺
\ 畫成橫長的圓形吧 /

 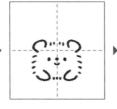

鼯鼠的繪製方法3步驟

臉部畫得小小的，稍微畫扁一點	畫出手腳的4個圓，然後以線條相連	添加五官和尾巴	要以貓的五官來繪製
	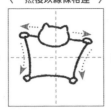	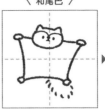	

倉鼠的繪製方法3步驟

耳朵也要畫出外緣	畫出一圈花紋	五官位於下方	耳朵的大小比老鼠的稍微小一點就可以了
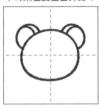	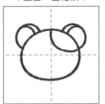	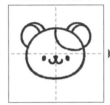	

享受變化的樂趣！

有著圓圓眼睛的可愛倉鼠，只要改變顏色就能輕鬆畫出不同的模樣。還可以試著稍微改變耳朵的大小或形狀。

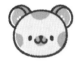

倉鼠有許多不同的變化，不妨也試試看範本以外的顏色吧。

Plus 1 也試著畫出寵物用品吧！

同時畫出葵瓜子或乳酪看起來就很可愛！

試著繪製各式各樣的鳥類吧

以大福為構想畫出的輪廓，如果再加上雞冠或花紋，立刻就完成了一隻雞或小雞。掌握畫法之後，也試著挑戰鴿子或鸚鵡等包含全身的鳥類插畫吧。

雞的繪製方法3步驟

下方的曲線
畫得平緩一點

畫上大大的
雞冠吧

五官部分
往中心集中

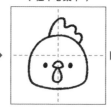

別忘了把雞喙
下方的肉垂
也塗上紅色

小雞的繪製方法3步驟

下方畫成
平直的線

雞喙位於
中央偏下的位置

在與雞喙一樣的高度
畫上大大的眼睛

兩眼略開一點
看起來就很可愛

試著繪製各種不同的姿勢吧

如果要畫出雞或小雞的全身，可以畫一個像雞蛋的橢圓形，下方部分要略微膨大。

如果是這個的話，
似乎可以輕鬆畫出來！

28

企鵝的繪製方法3步驟

＼ 畫出輪廓 ／　　＼ 畫出頭部的紋路 ／　　＼ 五官位置略偏上方 ／

書成眨眼的樣子
也很可愛

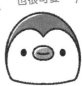

鴿子的繪製方法3步驟

翅膀的形狀就像
＼ 橫倒的水滴 ／

畫出全身時
＼ 要像圍住翅膀一樣 ／

加上鳥喙
＼ 以及腳部 ／

先畫翅膀就能畫出
平衡感十足的
身體大小

鸚鵡的繪製方法3步驟

用圓形畫臉部，
＼ 在下半部加上波浪線 ／

畫上左右的翅膀，
＼ 再畫出身體的線條 ／

＼ 兩眼畫得略開一點 ／

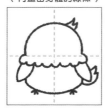
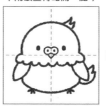

塗上喜歡的顏色
就完成了！

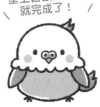

享受變化的樂趣！

在翅膀的部分
加上花紋也很可愛♪

因為鸚鵡的繪製難度稍微高一
點，所以先畫出圓形再擦掉草
稿線，就可以順利畫出頭的部
分。請試著享受組合不同顏色
的樂趣。

挑戰外形複雜的動物 ①

接下來也會逐漸增加外形複雜的動物。以十字參考線的位置為基準,慢慢地畫出左右對稱的臉部輪廓和五官吧。

綿羊的繪製方法3步驟

畫出毛茸茸的
橫長圓形

畫出臉下方的線條,
上方也畫成毛茸茸的

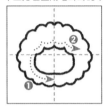

將耳朵畫在兩旁

先畫出橫長的圓形
再畫出毛茸茸的部分
也OK

狐狸的繪製方法3步驟

首先從耳朵
開始畫起

臉部毛茸茸的部分
畫在下方且小一點

point

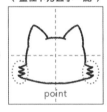

五官集中在
毛茸茸的位置

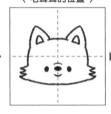

留意耳朵是
三角形,
畫成尖尖的

松鼠的繪製方法3步驟

松鼠的臉部也是
先從耳朵開始畫

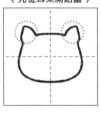

從耳朵的內側部分
畫出臉部的線條

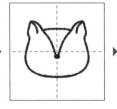

眼睛和鼻子畫在
高度相同的位置

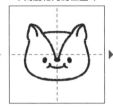

畫成微笑的嘴型
看起來就很可愛

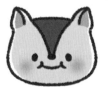

青蛙的繪製方法3步驟

\ 留意畫出圓形 / | \ 眼睛畫在圓形中心 / | \ 五官集中在上方 /

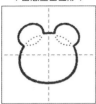 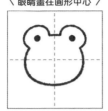 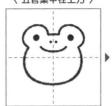

臉頰塗上粉紅色
看起來就會
很可愛

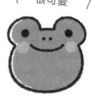

長頸鹿的繪製方法3步驟

畫出像胡蘿蔔一樣
\ 較粗大的倒三角形 / | 脖子畫粗一點，
\ 往右邊畫 / | 耳朵往兩旁
\ 延伸出去 /

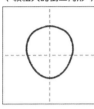 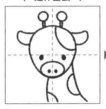

鼻子畫得稍大一點
看起來就會很平衡！

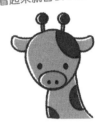

山羊的繪製方法3步驟

從耳朵開始畫
\ 就會很容易 / | 下巴畫成
\ 有點尖尖的 / | 犄角
\ 往左右延伸 /

把犄角塗上顏色
\ 就完成了 /

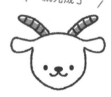

試著繪製各種不同的姿勢吧

試著以雲的形狀為構想，畫出綿羊的全身吧。只要在兩端分別加上前腳、後腳，就變成綿羊的樣子了。

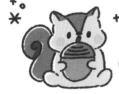

也可以與橡實或
\ 繡球花組合在一起 /

挑戰外形複雜的動物 ❷

不同於之前的插畫，鱷魚無法畫成左右對稱平衡，因此請以參考線為基準，仔細觀察完成圖，確認眼睛要畫在哪一帶等等。

大猩猩的繪製方法3步驟

留意將輪廓畫成
球根的形狀

畫出大大的耳朵

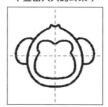

五官集中在下方，
鼻子朝上

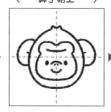

別忘了畫出
前額的線條

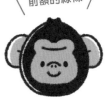

鱷魚的繪製方法3步驟

眼睛要畫在中心線
稍微偏右的位置

向左延伸出直線，
畫出嘴巴

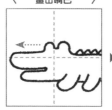

加上眼睛和身體紋路，
也別忘了尖牙

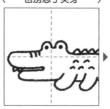

畫出凹凸
不平的外皮，
就能表現質感

羊駝的繪製方法3步驟

繪製身體（也可先畫圓形
再擦掉臉的草稿線）

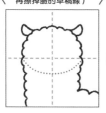

以綿羊的要領
畫出輪廓

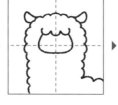

五官集中畫在
下方的位置

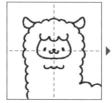

描繪羊駝時，
請回想綿羊的
繪製方法

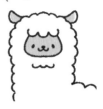

河馬的繪製方法3步驟

\ 從下方開始畫起 /

\ 耳朵畫小一點 /

\ 一筆畫出長長的嘴巴 /

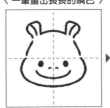

畫臉部時
要像畫出三角飯糰
一樣的形狀

牛的繪製方法3步驟

從鼻子的部分
\ 開始畫起 /

臉部線條要留意
\ 鼻子的寬度 /

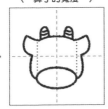

\ 眼睛稍微拉開距離 /

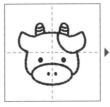

以棕色或黑色等
\ 分別上色
也十分有趣 /

馬的繪製方法3步驟

像牛的畫法一樣，
\ 從鼻子開始畫起 /

臉部的線條
\ 比牛更加圓潤 /

也別忘了
\ 畫上鬃毛 /

为了讓馬的臉部
比牛臉還長，
耳朵位置畫高一點 /

試著繪製各種不同的姿勢吧

畫出動物
站立的姿態也很可愛

試著繪製海洋動物吧 ①

接下來會介紹海洋動物的繪製方法。首先，從可以使用圓形為基礎來繪製的魚類開始練習，等到熟練之後，再慢慢挑戰形狀複雜的魟魚和海天使。

魚的繪製方法3步驟

在橫長的圖形上
加上魚鰭

就像夾住橫向的參考線
畫上眼睛和嘴巴

塗上喜歡的顏色
就完成了！

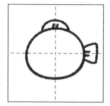
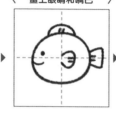

河豚的繪製方法3步驟

將其中一個魚鰭
畫在圖形裡面

嘴巴是2個圓圈，
眼睛稍微拉開距離

呆萌的表情
很可愛！

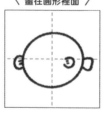
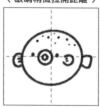

小丑魚的繪製方法3步驟

留意畫出比魚
稍扁一點的橢圓形

加上尾鰭

上下分別畫上
2個背鰭和腹鰭

橘白相間的條紋
很漂亮♪

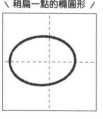
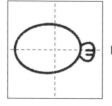
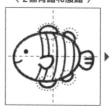
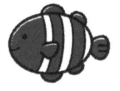

魟魚的繪製方法3步驟

＼ 畫出平緩的圓弧 ／　＼ 尾巴畫得稍長一點 ／　＼ 畫上大大的嘴巴 ／

＼ 與其全面上色，不如在邊緣塗上灰色，如範例圖所示 ／

 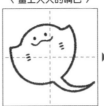 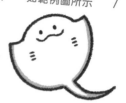

海天使的繪製方法3步驟

＼ 從耳朵的部分開始畫起 ／　＼ 畫出張開雙手的感覺 ／　＼ 尾巴的前端要畫成尖尖的 ／

＼ 將心型塗成紅色或橘色看起來就很可愛 ／

 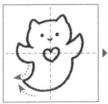 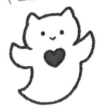

花園鰻的繪製方法3步驟

＼ 首先畫出基底的沙 ／　＼ 將身體的形狀畫成襪子狀 ／　＼ 加上五官和花紋 ／

＼ 可以塗上顏色，或是享受變換花紋位置的樂趣 ／

 Plus**1** **試著畫出海中世界吧！**

 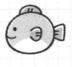 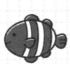

＼ 只要畫出海藻或水底的氣泡，就能表現出海中世界。 ／

試著繪製海洋動物吧 ❷

在繪製海豚或鯨魚的線條時，請留意身體的圓潤感。鯊魚則是相反，要把嘴巴和背鰭畫得尖一點來表現強而有力的感覺。除了範例圖的粉紅色之外，把水母塗成其他的顏色也很可愛。

海豚的繪製方法3步驟

＼ 就像寫日文平假名的つ
要稍微拉開一點距離 ／

＼ 先畫出嘴巴，
再畫出下方的曲線 ／

＼ 添加鰭狀肢 ／

＼ 塗上喜歡的顏色
就完成了！ ／

 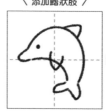

鯨魚的繪製方法3步驟

＼ 身體畫成像是
洩了氣的氣球 ／

＼ 畫上大大的胸鰭 ／

＼ 加上紋路 ／

＼ 尾鰭畫得小一點，
就能顯現出遠近感 ／

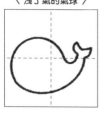 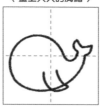 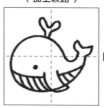 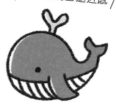

鯊魚的繪製方法3步驟

＼ 從嘴巴開始畫起 ／

＼ 畫上又大又尖的
背鰭 ／

＼ 加上胸鰭和
鰓裂的線條 ／

＼ 下方塗上深色就會
顯現十足的魄力 ／

 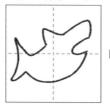 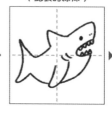 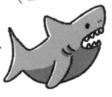

曼波魚的繪製方法3步驟

從嘴巴開始繪製
較易取得身體的平衡

身體上方的曲線
要保持圓潤飽滿

在身體的上下
加上魚鰭

在身體內部也
畫出小魚鰭，
塗上顏色就完成了

水母的繪製方法3步驟

畫出被壓扁的圓形

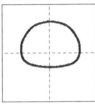

加上紋路

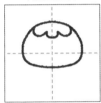

畫出適量的觸手

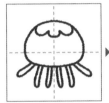

不妨試著變換
紋路或顏色

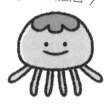

寄居蟹的繪製方法3步驟

畫出細長的橢圓形
並往上堆疊

螯腳畫大一點

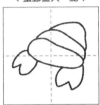

在螯腳下方一帶
用線連接並畫上五官

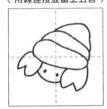

貝殼塗上
任何顏色都OK

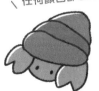

Plus **1**
試著繪製貝殼或海星吧！

試著繪製海洋動物吧 ③

繪製章魚和烏賊時，請注意觸手的數量。大家非常喜歡的螃蟹、蝦子，最好分別畫出圓潤的部分和尖銳的部分。

章魚的繪製方法3步驟

\ 畫出一個圓，下方先不要連接起來 /

\ 觸手有8隻！/

\ 嘴巴的位置位於中心略偏下方 /

\ 試著稍微拉開眼睛的距離，畫出呆萌的臉 /

 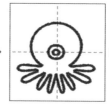 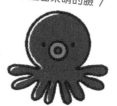

烏賊的繪製方法3步驟

\ 身體畫得有點圓滾滾的 /

\ 記得要將頭部畫成等腰三角形 /

\ 觸手有10隻！/

\ 微笑的表情很可愛 /

 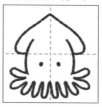 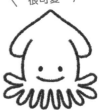

扁面蛸的繪製方法3步驟

\ 頭部畫出平緩的曲線 /

\ 繪製觸角和身體時要注意左右對稱 /

\ 兩眼的距離有點靠近 /

\ 塗上淺紅色就完成了♪ /

 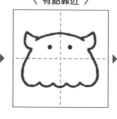 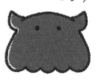

point

螃蟹的繪製方法3步驟

＼ 上緣要畫得較圓潤 ／　　＼ 畫上黑色的大眼睛 ／　　＼ 先畫上蟹螯 ／

邊緣留白不上色，
＼ 表現出堅硬的質感 ／

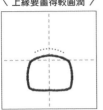 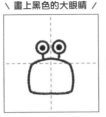 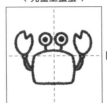

蝦子的繪製方法3步驟

畫出稍扁一點的
＼ 半圓形 ／

臉部畫得
＼ 略微尖銳一點 ／

＼ 尾部擴展開來 ／

不妨交替上色，
＼ 讓深色和淺色相間 ／

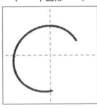 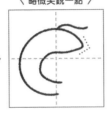 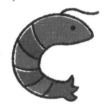

鯨鯊的繪製方法3步驟

臉部要畫得
＼ 扁平一點 ／

尾部要畫得
＼ 比臉部小一點 ／

嘴巴畫得大大的，
＼ 拉開兩眼的距離 ／

以留白的方式
＼ 表現斑點 ／

 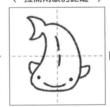 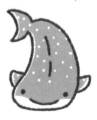

Plus 1

試著畫出與海洋相關的物體吧！

試著繪製昆蟲吧 ❶

接下來會挑戰繪製我們生活周遭常見的昆蟲。蝴蝶、蜻蜓、獨角仙，以及鍬形蟲等等，也可以用來作為表現季節的插畫，只要學會畫法就能應用在各種不同的場景中。

蜻蜓的繪製方法3步驟

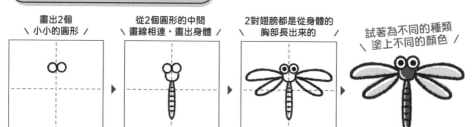

畫出2個
小小的圓形

從2個圓形的中間
畫線相連，畫出身體

2對翅膀都是從身體的
胸部長出來的

試著為不同的種類
塗上不同的顏色

蝴蝶的繪製方法3步驟

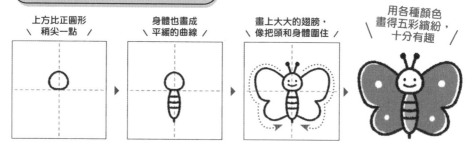

上方比正圓形
稍尖一點

身體也畫成
平緩的曲線

畫上大大的翅膀，
像把頭和身體圍住

用各種顏色
畫得五彩繽紛，
十分有趣

繪製時的重點

在繪製插畫時，決定插畫的寫實程度非常重要。插畫整體的感覺會隨著它是寫實風格，還是Q版風格而有所變化。

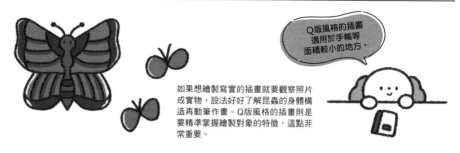

Q版風格的插畫
適用於手帳等
面積較小的地方。

如果想繪製寫實的插畫就要觀察照片或實物，設法好好了解昆蟲的身體構造再動筆作畫。Q版風格的插畫則是要精準掌握繪製對象的特徵，這點非常重要。

瓢蟲的繪製方法3步驟

\ 畫出下方未相連的圓形 /　　\ 繪製時要左右對稱 /　　\ 畫出五官和花紋 /

塗成黃色
也很可愛♪

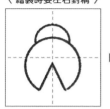
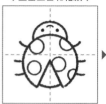
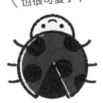

獨角仙的繪製方法3步驟

畫出沒有歪斜的
\ 橢圓形 /　　　先畫出犄角，
\ 連接到身體 /　　　翅膀的橫線
\ 畫成平緩的曲線 /

拉近雙眼的距離
\ 看起來就很可愛 /

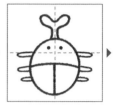
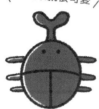

鍬形蟲的繪製方法3步驟

畫出上方凹陷的
\ 長方形 /　　　身體要先畫出
\ 虛線的部分 /　　　犄角要朝向內側，
\ 前端畫成尖銳狀 /

試著將鍬形蟲
兩眼的距離
稍微拉開

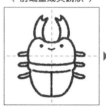
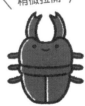

 Plus **1**
試著畫出採集昆蟲的用品吧！

試著繪製昆蟲吧 2

這裡繪製的昆蟲多半都是以圓形為基礎，只要掌握訣竅就可以輕鬆上手。蜜蜂和蝸牛等昆蟲，只要把臉部畫得稍大一點，就會變得很可愛。

蜜蜂的繪製方法3步驟

\ 臉部畫成正圓形 /

也別忘了畫上
\ 腹部末端的尾針 /

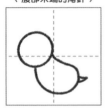

翅膀的大小要能納入
\ 臉部和尾針之間 /

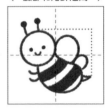

五官要集中在
\ 臉部的正中央 /

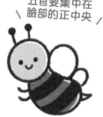

蝸牛的繪製方法3步驟

\ 先畫出圓形 /

在圓形裡面加上
\ 一圈圈的紋路 /

頭部和外殼的
\ 高度大致相同 /

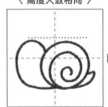

別忘了也要
\ 畫上觸角 /

螞蟻的繪製方法3步驟

畫出2個
\ 分開的圓形 /

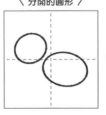

將圓形連接起來，
\ 畫出身體 /

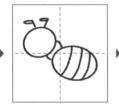

要把腳畫成
\ ♪的形狀 /

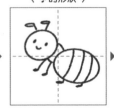

不妨交替上色，
\ 讓深色和淺色相間 /

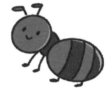

毛蟲的繪製方法3步驟

\ 畫一個小一點的圓 /

\ 身體畫成波浪狀 /

\ 加上五官 /

臉部要塗上
\ 稍淺的顏色 /

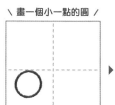

螢火蟲的繪製方法3步驟

從身體開始畫起
\ 較易取得平衡 /

畫出身體的
\ 連接部分和臉部 /

長出
\ 腳和觸角 /

尾部發出的光
\ 別忘了塗上顏色 /

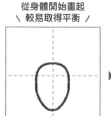 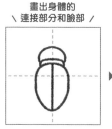 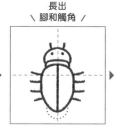 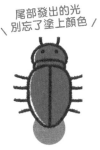

蓑衣蟲的繪製方法3步驟

從中心稍微往上一點
\ 開始畫出身體 /

一層層往下畫，
\ 越畫越小 /

最後
\ 加上頭部 /

別忘了畫上
\ 牠吐出的絲 /

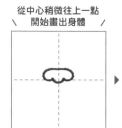 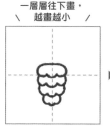

Plus **1**
繪製觀察昆蟲的用品吧！

相機的
繪製方法
在第71頁！

試著繪製恐龍吧

強壯又巨大的恐龍是很多人憧憬的動物。連印象中有點可怕的肉食性恐龍，畫成Q版風格後就變得非常可愛。因為形狀有點難畫，請仔細觀察參考線之後再動筆畫看。

肉食性恐龍的繪製方法3步驟

首先畫出頭部到下巴的部分

臉部和身體的高度畫成1比1等比例

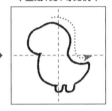

前肢畫得小小的

不妨試著畫成側臉吧

草食性恐龍的繪製方法3步驟

臉部要比脖子稍微粗一點

尾巴畫得尖尖的

腳畫得短一點看起來就很可愛

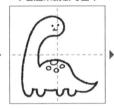

試著將身上的花紋塗成稍微深一點的顏色吧

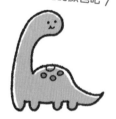

享受變化的樂趣！

翻閱恐龍圖鑑時可以發現，即使是同一種恐龍也會用不同的顏色來表現。不妨試著想像一下實際上是什麼顏色，然後用喜歡的顏色來上色。

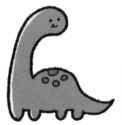

即使只是更換背棘的顏色也可以改變印象。

如果以嫩綠色、土黃色等沉穩的色彩塗成一致的顏色，看起來就會更加可愛。如果希望看起來很酷的話，也可以嘗試使用鮮豔的原色。

恐龍寶寶的繪製方法3步驟 ❶

使用下半部，
畫出蛋殼

先畫出抓住
蛋殼的前肢

從前肢之間
畫出臉部的線條

比起成年的恐龍
試著讓五官更加
集中在中央

 ▶ ▶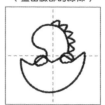

恐龍寶寶的繪製方法3步驟 ❷

上方的蛋殼小小的

畫出恐龍主體

加上前肢和五官

頭戴蛋殼的身影
十分可愛

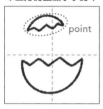 ▶ 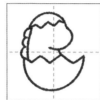 ▶

稍微變換一下蛋的花紋和顏色，
就可以在復活節彩蛋的季節使用

試著繪製各種不同的姿勢吧

可以讓恐龍面向前方，或是改變背棘的形狀，藉由添加各種變化，
試著繪製出獨一無二的恐龍吧。

 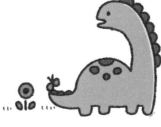

插畫運用範例 ❷
～日記和社群網站～

把當天發生的事情記錄下來的日記，正是展示插畫功力的好地方。

準備一本漂亮的日記本，以手繪方式畫出圖畫日記也很棒，而上傳照片到社群網站的時候，只需要多花點心思繪製插畫，就能更加彰顯自己的風格，將來回顧時會變得更有趣。

如果覺得繪製整幅插畫的門檻很高，可以從本書講解的插畫中選一項添加到照片上，光是這樣，整體的感覺也會變得不一樣。

上傳至社群網站的照片
利用插畫點綴得很可愛！

美好快樂的回憶
也利用插畫保留下來吧！

品嚐美食的那天，或是有好事發生的那天，我都盡可能記錄在日記裡。我很喜歡在照片中添加插畫的方法，輕輕鬆鬆就能讓照片變得很可愛。

Chapter 3

\ 繪製方法的步驟 ❷ /

繪製日常生活的
各種東西吧

在這一章中，會向大家介紹在我們生活周遭的食物、
花卉和小物等的繪製方法。等畫得熟練之後，就可以
嘗試將這些東西與上一章介紹的動物結合在一起，做
出各式各樣的變化。在送出自己親手做的甜點時，添
加一些插畫也很棒。

試著繪製甜點吧 ①

一起來試著畫出看起來香甜又美味的甜點吧。不要直接從主體開始畫,而是要先從草莓、奶油霜等裝飾開始畫起,這樣就很容易取得整體平衡。

杯子蛋糕的繪製方法3步驟

畫出
單顆草莓

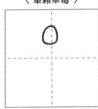

奶油霜以草莓為中心
保持左右對稱

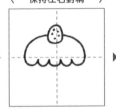

蛋糕體與奶油霜的
高度大致相同

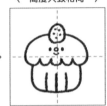

塗上顏色
就完成了♪

馬芬的繪製方法3步驟

從頂端的奶油霜
開始畫起

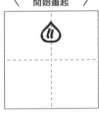

下方畫成鋸齒狀,
用來表現紙杯

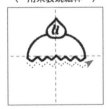

紙杯的高度比馬芬
稍微高一點

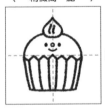

塗上喜歡的
顏色吧

草莓鮮奶油蛋糕的繪製方法3步驟

草莓和鮮奶油霜
呈斜線排列

先畫出三角形,
決定好形狀

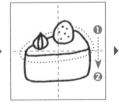

接著畫出
草莓切片

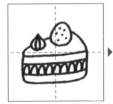

看起來很美味的
蛋糕完成了

布丁的繪製方法3步驟

\ 先畫出櫻桃 /　　\ 接著畫出圓潤的梯形 /　　\ 也別忘了畫上盤子 /

焦糖的部分
\ 另外塗成深棕色 /

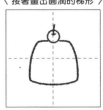 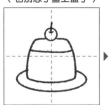

糰子的繪製方法3步驟

從中間的糰子
\ 開始畫起 /

上下分別畫上
\ 一顆糰子 /

畫上
\ 呈一直線的竹籤 /

三色糰子的
\ 完成圖 /

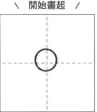 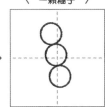 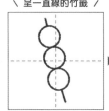

銅鑼燒的繪製方法3步驟

上方的曲線要比
\ 下方的曲線更渾圓 /

在外皮的邊緣
\ 加上3條線 /

紅豆餡的部分
\ 塗滿顏色 /

銅鑼燒
\ 繪製完成！/

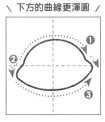 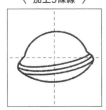 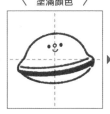

各式各樣的甜點

餅乾可以畫成圓形或方形，所以很簡單！連看起來很難畫的馬卡龍，只要應用銅鑼燒的繪製步驟，就能輕鬆描繪完成。

試著繪製甜點吧 ②

試著挑戰繪製顏色搭配繽紛歡樂的冰淇淋，或是令人心情雀躍的美式鬆餅。請注意保持整體平衡，讓插畫左右對稱。

冰淇淋的繪製方法3步驟

冰淇淋要從
\ 最上層開始畫起 /

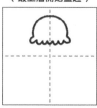

第2層的冰淇淋
\ 也畫成一樣的大小 /

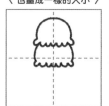

利用平緩的曲線
\ 畫出甜筒餅乾 /

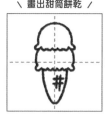

你喜歡的味道
\ 是什麼顏色呢？/

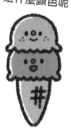

冰棒的繪製方法3步驟

冰棒的形狀
\ 要畫成左右對稱 /

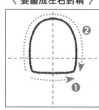

波浪紋路
\ 可以自由發揮 /

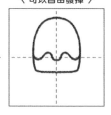

冰棒棍的部分
\ 要畫得細一點 /

試著將上下分別
\ 塗上不同的顏色 /

霜淇淋的繪製方法3步驟

先畫出平底威化杯
\ 上層部分的杯緣 /

畫出第2層的邊緣後
\ 與上方的杯緣連接 /

以曲線連接各層，
\ 畫成三角形 /

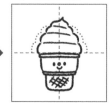

塗成綠色或
\ 粉紅色，看起來 /
也很美味

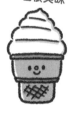

美式鬆餅的繪製方法3步驟

以奶油為中心
＼ 畫出一個圓 ／

畫上美式鬆餅
＼ 堆疊出的層次 ／

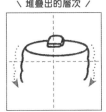

將底部連起來後
＼ 畫出盤子 ／

要疊上幾層
＼ 由自己決定♪ ／

巧克力磚的繪製方法3步驟

＼ 先畫出錫箔紙 ／

＼ 左邊畫成凹凸不平狀 ／

＼ 畫上小小的四方形 ／

牛奶巧克力的
＼ 完成圖 ／

甜甜圈的繪製方法3步驟

中間的洞以細長的
＼ 橢圓形來表現 ／

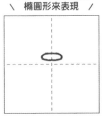

下方波浪線條的大小
＼ 保持一致 ／

底部畫成直線
＼ 也OK ／

撒上彩色巧克力米
＼ 也很可愛 ／

試著繪製五彩繽紛的甜點吧

色彩繽紛的甜點也經常出現在信件或日記中。相當推薦大家畫上包裝紙很可愛的糖果。

試著繪製飲料吧

在咖啡廳點的奶油蘇打汽水，或是工作結束後喝的啤酒，都經常出現在日記和手帳中。繪製杯子的時候，底部的線條要畫得比上緣稍微短一點，藉此製造出遠近感。

咖啡的繪製方法3步驟

\ 畫出細長的橢圓形 /

先畫出
\ 杯子側面的線條 /

畫出把手部分
\ 和水面的線條 /

喘口氣，
\ 享受咖啡時光 /

 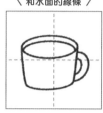

果汁的繪製方法3步驟

\ 先畫出杯子底部 /

上緣連起來後，
\ 隨意畫出冰塊 /

加上吸管的話，
\ 更有果汁的感覺 /

柳橙汁的
\ 完成圖 /

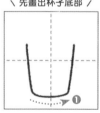

奶油蘇打汽水的繪製方法3步驟

從櫻桃
\ 開始畫起 /

冰淇淋的下方畫成
\ 波浪線看起來就很可愛 /

添加
\ 玻璃杯和吸管 /

也可以試試看
\ 綠色之外的顏色 /

 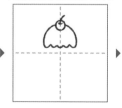

葡萄酒的繪製方法3步驟

＼ 底部保留一點空隙 ／　＼ 酒杯上緣畫出弧度 ／　＼ 內側的上緣畫成直線 ／　＼ 與葡萄酒共度的 優雅時光 ／

 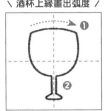 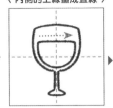 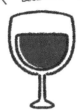

珍珠奶茶的繪製方法3步驟

從杯蓋 ＼ 開始畫起 ／　　杯子底部 ＼ 稍微畫成曲線 ／　　畫出 ＼ 筆直的吸管 ／　　＼ 加上圓圓的 珍珠 ／

啤酒的繪製方法3步驟

注意把蓬鬆的泡沫 ＼ 畫成四方形 ／　　杯子底部 ＼ 稍微畫成曲線 ／　　＼ 把手畫得粗一點 ／　　不要忘了 ＼ 畫上氣泡 ／

 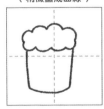 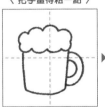 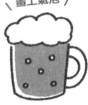

各式各樣的飲品

還有許多其他的飲料，例如罐裝果汁和寶特瓶等。因為多半都是橢圓形或平緩的曲線，所以繪製時要注意保持左右對稱。

試著繪製水果和蔬菜吧 ①

時令水果和蔬菜是手帳或日記的強力夥伴！雖然有許多蔬果的外形都帶有圓潤感，但是可以將它們稍微扭曲變形，或是畫成有稜角的圓形等等，不妨掌握各蔬果的特徵來進行繪製。

蘋果的繪製方法3步驟

正中央
＼要稍微往內凹／

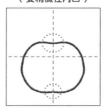

＼蒂頭畫在正中央／

把五官也畫上去
＼看起來就很可愛／

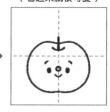

秋天是蘋果
＼很美味的季節／

櫻桃的繪製方法3步驟

畫出
＼漂亮的圓形／

再畫一個
＼相同大小的圓形／

將2個圓形
＼連接起來／

塗上顏色
＼就完成了！／

柿子的繪製方法3步驟

將蒂頭畫成
＼像花被壓扁的形狀／

畫出橫長的四方形，
＼稜角要畫成圓角／

把五官畫在中心
＼也很可愛／

試著塗上
＼較沉穩的顏色／

香蕉的繪製方法3步驟

\ 從頭部開始畫起 /

\ 皮的末端畫成尖尖的 /

\ 也別忘了畫出蒂頭 /

在香蕉皮塗上
\ 鮮豔的黃色 /

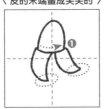
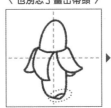
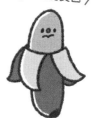

鳳梨的繪製方法3步驟

畫出外形方正的
\ 圓形 /

往左右兩邊
\ 畫出蒂頭 /

畫出交叉的線條
\ 表現外皮的質感 /

將五官畫在上方
看起來就很可愛 /

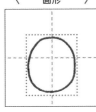

西洋梨的繪製方法3步驟

可以先畫2個圓形
\ 再擦掉重疊處 /

\ 蒂頭畫在中心 /

在角落畫上斑點,
\ 表現凹凸的質感 /

塗上淺黃綠色
\ 就完成了 /

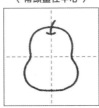
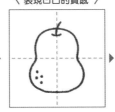

許許多多的水果!

色彩鮮豔可愛的水果。這裡使用較柔和的顏色來表現,但也可以使用原色畫出可愛的效果。

試著繪製水果和蔬菜吧 2

接下來蔬菜也會登場。為草莓或玉米上色的時候,可以將顆粒狀的部分保持留白不上色,或是使用較深的顏色製造陰影,就能表現出質感。

蜜柑的繪製方法3步驟

蒂頭畫成
像小花一樣

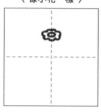

以蒂頭為中心,
畫出一圈橢圓形

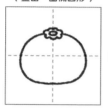

畫上幾個斑點
表現外皮的質感

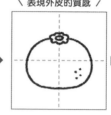

以點畫的方式
表現斑點
也相當可愛

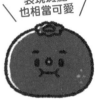

檸檬的繪製方法3步驟

上下方的蒂頭
畫在一條直線上

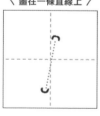

以曲線
連接蒂頭

添加葉子和
一些斑點

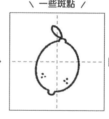

鮮豔的黃色
很可愛

栗子的繪製方法3步驟

盡可能畫出
左右對稱的形狀

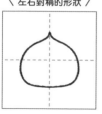

橫線要畫得
稍微有點弧度

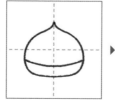

將五官畫在正中央
看起來就很可愛

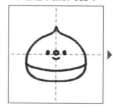

在下方的部分
畫上斑點
以表現出質感

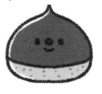

草莓的繪製方法3步驟

\ 從蒂頭尖端開始畫起 /　　\ 往左右擴展 /　　\ 注意角度 /

大家最喜歡的
草莓完成了 /

番茄的繪製方法3步驟

番茄的蒂頭
\ 要畫成扁平狀 /

畫出橢圓形，
\ 下方要稍尖一點 /

把五官畫在正中央
\ 也會很可愛 /

 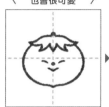

選擇塗上
充滿活力的
\ 紅色吧 /

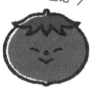

玉米的繪製方法3步驟

從底座的外皮
\ 開始畫起 /

用凹凸不平的線條
\ 表現玉米粒 /

以細線繪製
\ 外皮的紋路 /

試著將
顆粒部分
\ 塗成深黃色 /

咖哩的蔬菜大集合

這裡列出一些會放入咖哩中的蔬菜。一旦可以隨意畫出水果或蔬菜，在寫食譜或是製作購物清單時，也會變得很開心。

試著繪製水果和蔬菜吧 3

試著繪製平時餐桌上不可缺少的蔬菜吧。胡蘿蔔和蘿蔔的繪製方法類似，只是葉子的大小和根部的粗細有所不同。

胡蘿蔔的繪製方法3步驟

畫胡蘿蔔時
要畫成近似三角形

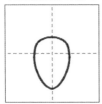

葉子畫得大大的

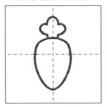

上方加上
很多的葉子

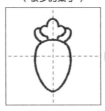

塗上維他命色，
看起來充滿活力

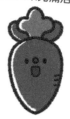

蘿蔔的繪製方法3步驟

蘿蔔要畫成
細長的圓形

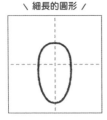

葉子畫得小一點
（不要太過外擴）

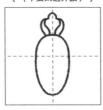

畫上斑點和根毛
表現出質感

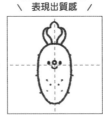

為了配合細長的
身體，五官也
畫得比較小！

茄子的繪製方法3步驟

從蒂頭的頂端
開始畫起

茄子的蒂頭
要畫得稍大一點

從蒂頭的內側
向左斜下畫出

蒂頭塗成
深紫色！

高麗菜的繪製方法3步驟

＼ 一片一片畫出葉子 ／　＼ 第2片葉子稍小一點 ／　＼ 慢慢形成圓形 ／

內側的綠色使用
稍微淺一點的
黃綠色

酪梨的繪製方法3步驟

繪製主體時
＼ 中間要略細一點 ／

加上外皮的線條
＼ 顯現出立體感 ／

＼ 下方畫上大大的種子 ／

如奶油般濃郁，
美味十足♪

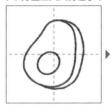
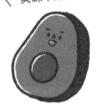

南瓜的繪製方法3步驟

＼ 畫出大大的蒂頭 ／　＼ 上下分別畫出曲線 ／　＼ 畫個圈連接起來 ／

塗成橘色
也很可愛！

蔬菜的綠色　即使統稱為綠色，還是可以清楚分辨各個蔬菜分別塗上了不同的顏色。不妨一邊觀察照片或實物一邊試著塗上顏色，看看各個蔬菜適合什麼樣的綠色。

試著繪製美味的食物吧

這裡匯集了太陽蛋、肉包和漢堡等，大家最喜歡的食物。形狀不太均衡也沒關係！不妨試著享受繪畫的樂趣吧。

太陽蛋的繪製方法3步驟

從蛋黃的部分
開始畫起

繞一圈把周圍
包圍起來

在蛋黃裡畫上
五官也很可愛！

用黃色或橘色
為蛋黃上色
就完成了

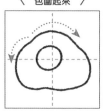
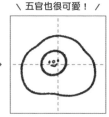
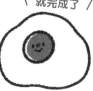

肉包的繪製方法3步驟

畫出像座
小山的樣子

下半部的面積
畫得大大的

加上皺摺

塗上黃色的話
就變成披薩包

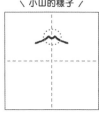
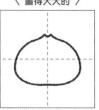

各式各樣的麵包

剛出爐的麵包散發出的香氣充滿了幸福感。要不要來點經典的可頌麵包、三明治或菠蘿麵包呢？

吐司的繪製方法3步驟

\ 畫出扁平的吐司邊 /

\ 以圓角方形連接起來 /

\ 內側畫上一樣的形狀 /

試著塗上
\ 喜歡的果醬 /

玉子燒的繪製方法3步驟

畫出傾斜的
\ 橢圓形 /

要將主體
\ 畫成四方形 /

在裡面加上
\ 一圈圈的線條 /

便當菜的
\ 首位選手登場 /

漢堡的繪製方法3步驟

漢堡麵包的底部
\ 要畫成直線 /

\ 逐層追加配料 /

以下方的漢堡麵包
\ 夾住番茄、漢堡肉 /

塗上顏色
\ 就完成了！/

各式各樣的米食　這裡匯集了一些讓人忍不住飢腸轆轆的美味佳餚。關東煮、壽司和章魚燒都是由簡單的形狀所構成，可以輕鬆繪製完成。

試著繪製烹調器具吧

試著畫畫看時尚的茶具組，或是烹調必備的平底鍋和鍋子。將餐桌上不可欠缺的叉子和湯匙畫成一組，看起來就會很可愛。

杯子和杯碟的繪製方法3步驟

\ 先畫出橢圓形 /

加上把手、花紋
\ 和代表飲品的線條 /

杯碟要將前面的
\ 面積畫得大一點 /

時尚的茶杯
\ 就完成了 /

茶壺的繪製方法3步驟

依照橫線→
\ 圓弧的順序繪製 /

朝著底部畫出
\ 圓潤的形狀 /

把手和壺嘴也要
\ 畫出漂亮的曲線 /

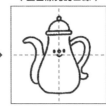

只有
部分上色的話，
\ 看起來就很高雅 /

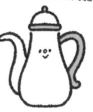

叉子和湯匙的繪製方法3步驟

前端部分要畫成
\ 一樣的高度 /

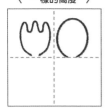

握柄也是畫成
\ 一樣的長度 /

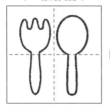

畫上五官
\ 看起來就很可愛！ /

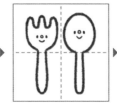

請搭配食物
\ 一起繪製♪ /

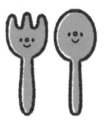

平底鍋的繪製方法3步驟

\ 畫出內側的圓形 /　　\ 畫出外側的圓形 /　　\ 加上握柄 /

如果要畫五官，
\ 可以畫在正中央 /

 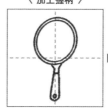 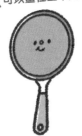

鍋子的繪製方法3步驟

鍋蓋的曲線
\ 要左右對稱 /

鍋蓋的下緣
\ 可以畫成直線 /

鍋耳小小的，
\ 畫在鍋蓋的兩邊 /

雙耳鍋的
\ 完成圖 /

 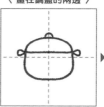

隔熱手套的繪製方法3步驟

邊角也要畫成圓弧狀
\ 表現出手套的厚度 /

\ 加上吊環 /

試著畫上
\ 喜歡的花紋 /

防止燙傷的
強力夥伴 /

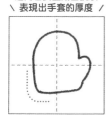 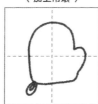 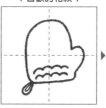 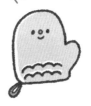

各式各樣的器具

廚房裡有筷子、砧板和鍋鏟等許多小物。握柄的部分統一使用相同的顏色，可以呈現出一致感。

試著繪製各式各樣的植物吧 ❶

玫瑰、康乃馨或櫻花，最適合附加在季節問候信或母親節的留言卡中。這裡介紹了2種玫瑰的繪製方法，請選擇自己喜歡的畫法。

玫瑰的繪製方法3步驟 ❶

畫出斜向一邊的圓形

再畫出3條平緩的曲線，畫成三角形

改變角度，繼續同樣畫出三角形

只需在圓形之中畫線，玫瑰就完成了

玫瑰的繪製方法3步驟 ❷

畫出圓角五角形（線條間留有空隙）

從橫線開始畫起，畫出圓角三角形

以相同的方式畫出小的三角形

中心部分塗上深色，就能表現立體感

康乃馨的繪製方法3步驟

先畫出花萼的部分

以柔和的波浪線畫出花瓣

莖部簡單描繪即可
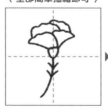

塗上粉紅色或是橘色也很漂亮
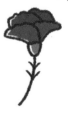

鈴蘭的繪製方法3步驟

＼以等距畫出3朵花／ | ＼先畫出葉子／ | ＼連接上面的花和葉子／ | ＼將葉子和莖部上色就完成了／

 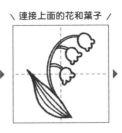 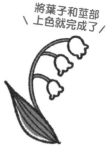

鬱金香的繪製方法3步驟

中央的圓弧＼畫得稍小一點／ | ＼加上莖部／ | 葉子往兩旁＼大大地延伸／ | ＼畫上五官也很可愛！／

 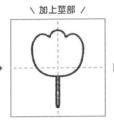 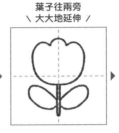 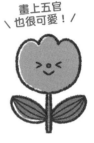

櫻花的繪製方法3步驟

不要一筆畫完，＼而是逐片繪製花瓣／ | ＼畫出左右的花瓣／ | 下面的花瓣＼稍微小一點／ | ＼櫻花要選用淺粉紅色／

 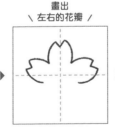 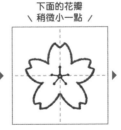 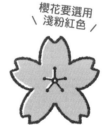

享受變化的樂趣！

就像前面介紹了2種玫瑰的繪製方法一樣，鬱金香或櫻花也可以運用各式各樣的風格去繪製。

像是花朵含苞待放的狀態，或是一片一片仔細描繪花瓣的鬱金香等，請試著配合季節或想要描繪出的感覺，練習各式各樣的畫法吧。

畫出很多櫻花的花瓣也很可愛喲！

POINT！

試著繪製各式各樣的植物吧 ②

據說能帶來好運的四葉酢漿草,是不分四季都可以使用的素材。以圓形或凹凸不平等各種形狀來繪製仙人掌,也十分有趣。

繡球花的繪製方法3步驟

以較大的曲線連接
\ 在一起,畫出圖形 /

葉子要畫得很大,
\ 末端尖尖的 /

隨意添加
\ 有4個花瓣的小花 /

水藍色或粉紅色
\ 也很可愛 /

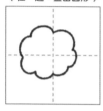 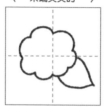 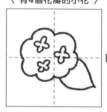

向日葵的繪製方法3步驟

以花瓣圍住
\ 正圓形的周圍 /

葉子要比花小一點 /

\ 加入紋路 /

塗上顏色
\ 就完成了! /

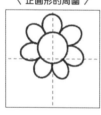 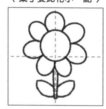

四葉酢漿草的繪製方法3步驟

畫出
\ 略微傾斜的心型 /

畫出4個
\ 一樣大小的心型 /

莖部由葉子之間
\ 斜斜地延伸出來 /

發現時令人開心的
\ 酢漿草完成了 /

銀杏葉的繪製方法3步驟

\ 連接曲線 /　　　\ 在中心畫出裂口 /　　　\ 在末端加上莖部 /

楓葉轉紅時，
會由綠色
轉變成黃色

仙人掌的繪製方法3步驟

從花盆的邊緣
\ 開始畫起 /　　　\ 畫出四方形 /

在仙人掌的周圍
\ 畫上小刺 /

 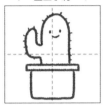

可愛的
\ 仙人掌完成了 /

筆頭菜的繪製方法3步驟

畫出呈現蛋形的
\ 漂亮橢圓形 /

要畫出
\ 2個葉鞘 /　　　\ 以莖部連接 /

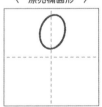 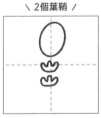 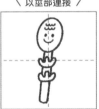

用不同的顏色
為頭部、莖部和
葉鞘上色吧

享受變化的樂趣！　　葉子和樹木的果實就像花朵一樣，都是能讓人感受到季節轉變的素材。因為畫法簡
單，即使是初學者也能成功畫出來。

因為每一個插
畫都很小，所
以不管空間大
小都可以畫。

排成一列畫出來
也很可愛。

試著繪製各式各樣的植物吧 3

試著來練習繪製插在花瓶裡的植物或花束吧。由於插畫整體的平衡變得很重要,因此不需要細細描繪每一朵花。

花瓶的繪製方法3步驟 1

花瓶先從上緣的直線開始畫起

花朵畫在離花瓶稍遠的位置上

畫出莖部和葉子,連接到花瓶

塗上顏色就完成了!

 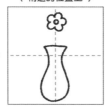 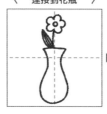

花瓶的繪製方法3步驟 2

基本上花瓶要左右對稱

如果是以葉子為主要先畫出莖部

加上葉子,保持整體平衡

為花瓶上色或畫上花紋,也很有趣

享受變化的樂趣!

如果把植物和動物等組合畫在一起,更能增添季節感。請試著享受各種搭配組合的樂趣。

也可以隨著不同的搭配組合變換植物的顏色。

花瓶的繪製方法3步驟 ❸

\ 先畫出瓶口的橢圓形 /　　\ 依花→莖部的順序繪製 /　　\ 畫出花瓶的質感 /

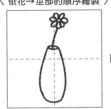
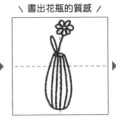

花瓶和花
\ 可以自由上色！/

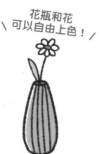

花束的繪製方法3步驟 ❶

先畫出
\ 綁住花的緞帶 /

葉子
\ 朝上方延伸 /

配合花的數量
\ 畫出莖部 /

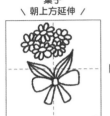
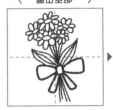

構思花和
緞帶的顏色
\ 也很有趣 /

花束的繪製方法3步驟 ❷

包裝紙的部分畫成
\ 曲線平緩的半圓形 /

加上
\ 小一點的緞帶 /

繪製花朵，
\ 高度與包裝紙一樣 /

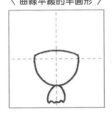
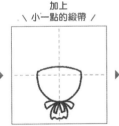
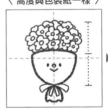

華麗的花束
\ 完成了 /

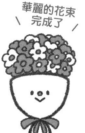

各式各樣的花瓶和花束

可以將花瓶或花束的花換成康乃馨或時令花卉，旁邊再畫上狗或貓，看起來就會更加可愛。這是很適合畫在留言卡上的插畫。

花瓶的花試著換成
\ 各式各樣的花 /

試著繪製身邊小物吧

試著繪製手帳、平板電腦,以及筆記型電腦等日常生活所需的小物。如果電子產品的邊角畫成直角而不是圓角,看起來就會很像實物。

手帳的繪製方法3步驟

左上的邊角
＼稍微帶點圓弧感／

＼畫出厚度／

＼加上扣帶／

塗上棕色,
就變成
＼皮革製手帳／

平板電腦的繪製方法3步驟

＼畫出螢幕的四角形／

在螢幕的外側
＼畫出主體的線條／

畫出按鈕之後
＼就會更像平板電腦／

線條要盡可能
＼畫得筆直／

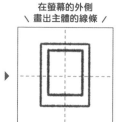

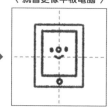

與學校相關的小物

這裡集合了三角板、量角器、磁鐵等課堂上所使用的小物。請試著用它們來製作學科筆記本,或是繪製課表。

照相機的繪製方法3步驟

\ 邊角略帶圓弧感 /　\ 畫上鏡頭和操作的部分 /　\ 也畫出細部零件 /　為照相機塗上 喜歡的顏色吧 /

 ▶ ▶

黑板的繪製方法3步驟

黑板的部分 \ 以直線繪製 /　粉筆槽的寬度 \ 比黑板稍寬一點 /　加上 \ 板擦和粉筆 /　寫上日期， 請試著用於 筆記本等地方 /

 ▶ ▶ ▶

筆記型電腦的繪製方法3步驟

\ 從螢幕部分開始畫起 /　畫出梯形 \ 表現出深度 /　另外畫上 \ 鍵盤部分 /　塗上顏色 就完成了！ /

 ▶ 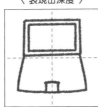 ▶ 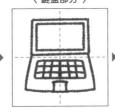 ▶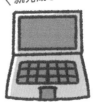

許許多多的文具！

這裡匯集了畫起來很有趣，收集起來很開心的文具。請試著在寫筆記或備忘錄時用它們作為點綴的圖案，或是在擬定隨身攜帶物品清單的時候使用。

試著繪製化妝用品吧

光看就覺得很有趣的化妝用品，這裡也會介紹繪製的方法。請對照自己所擁有的化妝用品，不妨試著變換一下唇膏或容器的顏色。

唇膏的繪製方法3步驟

畫出容器的
＼ 上方部分 ／

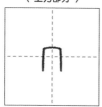

下方的高度
＼ 比上方的高度低 ／

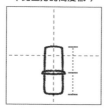

唇膏頂端要呈
＼ 直角三角形 ／

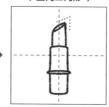

容器塗上
帶有高級感的
＼ 黑色和金色 ／

鏡子的繪製方法3步驟

先畫出
＼ 握柄的蝴蝶結 ／

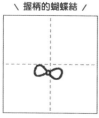

從蝴蝶結的邊緣
＼ 斜斜地畫出橢圓形 ／

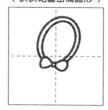

＼ 畫出細長的握柄 ／

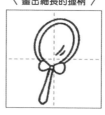

鏡子以較淺的
＼ 水藍色上色 ／

香水的繪製方法3步驟

以高度不同的
＼ 2個梯形組合而成 ／

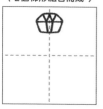

噴嘴的部分
＼ 畫得稍微細一點 ／

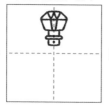

底部畫成直線，
＼ 再以弧線連接 ／

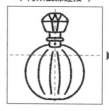

閃亮亮的
＼ 可愛香水完成了 ／

蜜粉的繪製方法3步驟

\ 畫出細長的橢圓形 /　　\ 畫出厚度 /　　\ 底部是平緩的曲線 /

在標籤的部分
\ 畫上五官
也非常可愛 /

粉底霜的繪製方法3步驟

決定容器的
\ 直線長度 /

將容器畫成倒八字型
（角度小一點）

瓶蓋的底部
\ 帶有一點弧度 /

塗上顏色
或畫上花紋
\ 就完成了！/

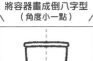

刷具的繪製方法3步驟

先畫出碗狀，
\ 再以弧線連接上方 /

金屬零件位在
\ 碗狀的正中央 /

畫出
\ 圓胖的握柄 /

試著將刷具的
前端塗上
\ 較深的顏色吧 /

令人心情愉快的化妝用品

把閃亮可愛的化妝用品畫出來一字排開，可愛程度更加倍！對照手邊的指甲油顏色為插畫分別上色也很有趣。

描繪各式各樣的表情吧

到目前為止，本書所介紹的插畫有著各式各樣的表情，大家有注意到嗎？只要學會繪製表情，在寄送信件或留言卡的時候，就更能向對方傳遞感謝的心情或快樂的心情。

寫日記的時候也是如此，只要在快樂的事、討厭的事，或是文章的最後加上表情符號，就可以輕鬆記錄下當時的心情。

溫柔的
心情

可以添加眉毛，
或是把鼻子
畫得很大，
試著表現出特徵吧

快樂的
心情

高興的
心情

感覺很美味的
心情

即使只是在圓形中
畫出表情也OK！

驚嚇的
心情

Chapter **4**

\ 插畫素材 /

與季節和興趣
相關的插畫

在這一章中，除了表現季節的插畫之外，還會介紹與
星座、學科、社團活動、興趣相關的插畫。可用於日
記、手帳、筆記本等，使用方法可以自行決定。如果
搭配Chapter 5的實踐篇一起閱讀，就會湧現更多的
創意。

春季的插畫

春天有許多令人雀躍不已的活動，例如賞花、入學典禮、遠足等。這裡匯集了適合使用粉彩色繪製的春季插畫。

具有春季感的各種主題插畫

蕗頭菜出現代表春天的到來

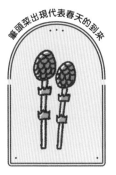

非常感謝那些照顧我的人

春天是採摘美味草莓的季節♪

以繽紛的顏色描繪就會很快樂

櫻花也經常出現在手帳上

與其賞花，不如邊吃糰子邊賞花

櫻餅是道明寺派？還是長命寺派？

學校和學習都是新的開始！

花朵美麗綻放的季節

希望有好事發生……

小憩一下的午茶時光

春天裡
有許多新的相遇

享用美味的甜點放鬆心情

天氣好的日子就去野餐

在花店購物

簡單的北歐風花紋好可愛

新綠耀眼的季節

雨天在家裡悠閒度過

梅雨季節到來

別忘了查看天氣預報

p u n

m o p p u

C H A C H A

夏季的插畫

梅雨結束後，感受到炙熱的陽光照射時，夏天就正式登場了。在海裡或泳池裡盡情地游泳之後，吃塊西瓜休息片刻。用插畫來表現這個歡樂的季節吧。

具有夏季感的各種主題插畫

早起觀察牽牛花

清涼的音色消除了暑氣

別忘了戴頂草帽！

搧扇子感受涼風

找到了多少貝殼呢？

等待許久的海水浴場開放！

夏天是泳裝大為活躍的季節

戴上太陽眼鏡防止陽光直射

套上游泳圈在水中漂游

想選擇什麼口味的糖漿呢？

啤酒花園很熱鬧的季節

夏天有許多
歡樂的活動！

鮮黃色是夏天的象徵

你知道多少種蟬聲呢？

夏之王者：鮮紅的西瓜

感受著南國氣氛♪

夏日主角：煙火大會

色彩繽紛的水氣球

說到路邊攤就先想到彈珠汽水

鮮紅的蘋果很可愛

就是要喝奶油蘇打汽水！說到夏天，

秋季的插畫

究竟是藝術之秋、閱讀之秋，還是食慾之秋呢？秋天是蕈菇、水果和地瓜等許多食物都很美味的季節。別忘了還要準備萬聖節的糖果！

具有秋季感的各種主題插畫

黃色的葉子代表秋天來臨

帽子很可愛的橡實

收集樹木果實準備過冬

撿拾栗子時要注意尖刺

秋天的蕈菇很好吃

鮮豔的顏色也很可愛

蕈菇火鍋的營養很豐富

享用熱呼呼的鬆軟地瓜好開心

秋天是水果很美味的季節

享受各種變化的樂趣

秋天的小物
請試著使用
彩度稍低的顏色

挑戰藝術之秋♪

你喜歡什麼顏色的顏料呢？

閱讀之秋

不給糖就搗蛋！

讓幽靈也開心不已的季節

有好好準備糖果嗎？

今年要裝扮成什麼造型呢？

萬聖節快樂♪

冬季的插畫

當大街上開始流洩聖誕歌曲時,所有人期待的節慶季節也即將到來。賀年卡和情人節的留言卡等,有許多需要繪製插畫的活動!

具有冬季感的各種主題插畫

下雪天穿長靴出門

不用擔心寒冷的天氣

大街上閃閃發亮

在平安夜點亮蠟燭

聖誕節的代表色很可愛

下雪時冬天便正式登場

別忘了要掛上襪子

派對的準備工作完成了嗎?

今年聖誕老公公會來嗎?

聖誕老公公可靠的夥伴

許願要什麼禮物呢?

聖誕節的早上心情好雀躍

新年的吉祥物

以鏡餅為供品

隆重地迎接除夕

以舞獅消除災厄

新年參拜的願望

恭賀新年

可以飛升到多高呢？

一年初始，挑戰打陀螺

用羽子板來比賽！

來玩笑福面遊戲吧

巧克力是親手做的嗎？

小鹿亂撞的情人節

把心意傳達給重要的人吧

抱緊處理

可用於興趣・社團活動的插畫

這裡會介紹可以使用在學習和興趣・社團活動等各種場景中的插畫。不妨試著好好享受裝飾的樂趣,把筆記本、聯絡簿和手帳等日常用品妝點一番吧。

可用於學科・興趣的主題插畫

國文

算術・數學

英文

理科・化學

地理・社會

體育

音樂

美術

書法

家政課

工藝

道德

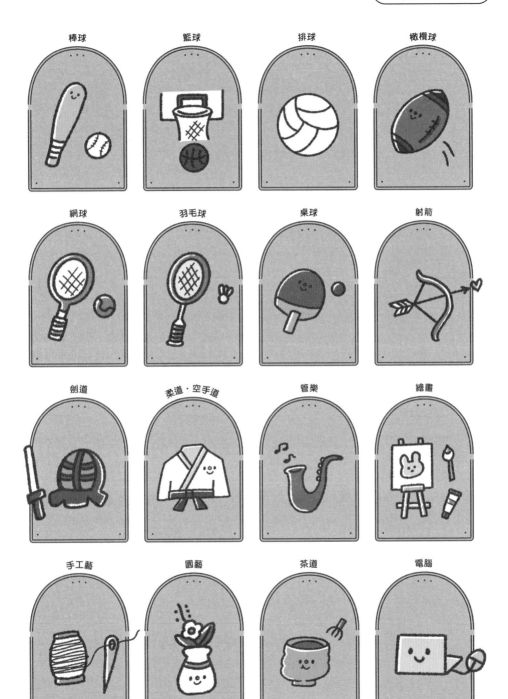

棒球　　　　籃球　　　　排球　　　　橄欖球

網球　　　　羽毛球　　　　桌球　　　　射箭

劍道　　　　柔道・空手道　　　　管樂　　　　繪畫

手工藝　　　　園藝　　　　茶道　　　　電腦

可愛的星座插畫

12星座的主題圖案非常浪漫又可愛。這裡會介紹以熊為主角畫出的各星座插畫。以其他動物為主角來進行繪製也很有趣喲！

12星座

牡羊座

金牛座

雙子座

巨蟹座

獅子座

處女座

試著觀察星座符號吧

如果仔細觀察那些不太熟悉的星座符號，便會發現它們其實分別代表各個星座的特徵，例如羊的犄角和獅子的尾巴等（排列順序與上述相同）。

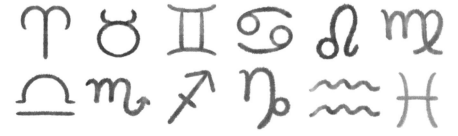

天秤座

天蠍座

射手座

摩羯座

水瓶座

雙魚座

試著變換作為主角的動物吧

試著以各種動物
為主角來換裝吧

牡羊座

金牛座

雙子座

巨蟹座

獅子座

處女座

天秤座

天蠍座

射手座

摩羯座

水瓶座

雙魚座

插畫運用範例 ③
～參加活動～

我深深地覺得繪製插畫很棒的原因之一，就是可以透過插畫遇見形形色色的人。我曾應邀在我經常使用的 TikTok 所舉辦的活動上發表談話，也參加過 Design Festa 這類的藝術活動⋯⋯。

說到「繪製插畫」，也許在一般人的印象中是獨自坐在書桌前默默地工作，但是藉由定期參加這類活動，就會遇到有人告訴我：「我喜歡 mirin 的插畫！」或是遇到同樣喜愛繪製插畫的人，也因此拓展了我的世界。

繪製完成的插畫首次公開發表展示給大家看♪

我製作了許多插畫商品來參加活動。

日本定期舉辦的藝術類活動

▶ Design Festa
https://designfesta.com/
不論是專業人士或業餘愛好者都能參加的藝術活動。提供原創作品的展示、販售和演出等活動。

▶ Comitia
https://www.comitia.co.jp/
販售自費出版的插畫書籍和漫畫的展售會。只要是原創作品，不論是專業人士或業餘愛好者都能參加。

Chapter 5

\ 插畫實踐篇 /

實際
繪製看看吧

把手帳或是筆記本妝點得很可愛♪只需要加上一些插畫，獨一無二的原創商品就誕生了。這個章節刊載了許多範例，例如附在禮物中的卡片，或是寫給某個人的重要信件等，請大家多多參考。

以插畫點綴手帳吧

只要靈活運用插畫，就可以把隨身必備的手帳妝點得非常華麗。這裡也會介紹能把手帳裝飾得很可愛的框線等等！

每天的預定行程或活動，不妨也試著用插畫來裝飾吧。往後回顧時，多彩多姿的歡樂回憶都歷歷在目的手帳就完成了。

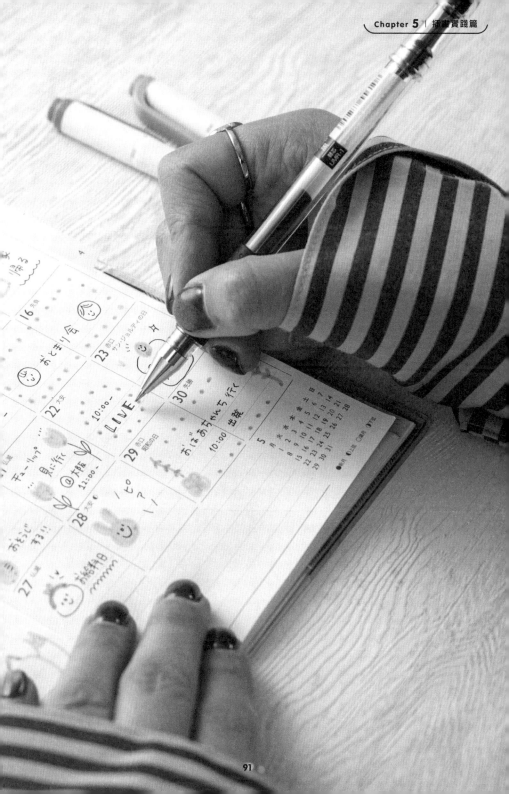

手帳的書寫方法

漸漸掌握繪製插畫的訣竅之後，現在就試著將插畫實際運用到日常生活吧。
手帳很適合畫上插畫，接下來會介紹手帳的書寫方式。

選用以月為單位的手帳

對於平時沒什麼機會畫插畫的人，我建議各位使用
手帳。除了可以用來管理每天的預定行程，還可以
記錄當天閱讀的書籍或觀賞的戲劇、電影，或是也
可以用來作為飲食紀錄以便進行健康管理，使用的
方法千變萬化。如果選用以月為單位的手帳，因為
填寫的空間是固定的，所以沒必要逞強一定得繪製
許多插畫不可。

雖然智慧型手機上的行事曆應用程式也非常方便，
但如果試著持續在手帳上繪製插畫，改天重新翻閱
時，手帳也會像相簿一樣，讓我們重新回顧那些記
憶中的往事，不禁心想「原來自己那時做了這樣的
事啊」。

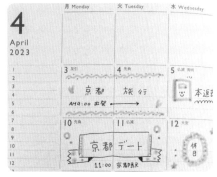

本書中介紹的是以月為單位的手帳。手帳有各種不同的
類型，請試著找到自己喜歡的形式。

試著將使用的筆限定在 2～3 支

為了在有限的空間裡繪製插畫或寫入預定行程，用
來描繪文字或插畫輪廓線所使用的筆，請選擇較細
的筆。如果在還沒熟練之前就以粗線描寫，也許會
無法在固定的空間裡寫下想寫的內容，或者文字會
擠在一起，沒辦法寫得很順利。
另一方面，使用線條稍粗的彩色筆也OK。與其使用
許多顏色，不如每個月集中使用 2～3 種顏色，手帳
看起來會更簡潔俐落，容易閱讀。

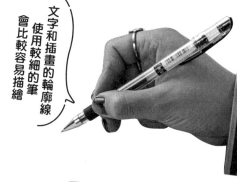

文字和插畫的輪廓線
使用較細的筆
會比較容易描繪

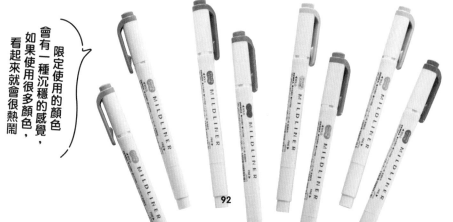

限定使用的顏色
會有一種沉穩的感覺
如果使用很多顏色，
看起來就會很熱鬧

書寫方法的訣竅

不論是使用文字或插畫都可以自由地書寫，但是對於那些「想知道書寫方法的訣竅」的人，這裡會介紹讓手帳易於閱讀的書寫技巧。請找到自己喜歡的書寫方法和使用方式。

利用邊框或線條製造效果

橫跨好幾天的預定行程，不僅可以用箭頭記號串連起來，如果使用第106～107頁所介紹的邊框或線條包圍，便能呈現一體感且更容易閱讀。

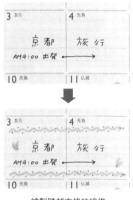

繪製跨越方格的線條

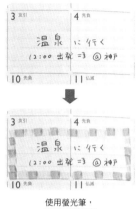

使用螢光筆，
以2色交替畫線

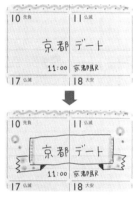

用黑筆描繪邊框的輪廓線後
再以彩色筆裝飾

改變插畫輪廓線的顏色

在上一頁中，已經說明過「繪製插畫的筆最好選用線條較細的筆」，不過要是全部的插畫都用黑色原子筆繪製，手帳會變得黑鴉鴉一片，有時很難一眼看出重要的預定行程。如果用彩色筆繪製插畫的部分線條，或是將整個插畫塗上顏色，畫成無輪廓線的插畫，這樣就能讓手帳的版面有輕重之分，容易閱讀。

也可以全部以黑色
畫出輪廓線，但……

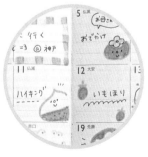

有時試著繪製
無輪廓線的插畫
也很棒！

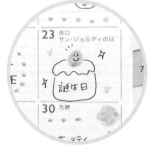

如果很難用無輪廓線技法畫出
所有插畫，只要一部分的插畫
沒有輪廓線，印象就會為之一變

使用手帳取代日記

說到每天寫日記，總給人一種很辛苦的印象，但如果使用以月為單位的手帳來代替日記，由於書寫空間有限，只需記下當天發生的一件事和畫上插畫就完成了，相較之下可以輕鬆地持續下去。那些做事只有 3 分鐘熱度的人，也請務必挑戰看看。在用來管理預定行程的手帳裡，即使只寫上「今天下雪了」、「午餐很美味」也 OK。因為可以快樂地持續下去是最重要的，不要想得太複雜，自由地使用看看吧。

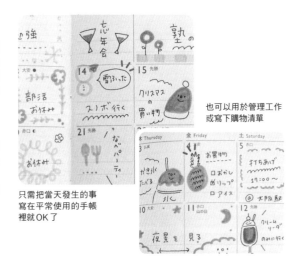

也可以用於管理工作或寫下購物清單

只需把當天發生的事寫在平常使用的手帳裡就 OK 了

繪製插畫時要運用各季節的顏色

在第 92 頁解說手帳所使用的筆時，介紹了「集中使用 2～3 種顏色，手帳看起來會更容易閱讀」。選擇顏色的時候，如果留意到四季變化，各個頁面就能分別呈現出季節感。這裡會以本書講解過的插畫為基礎，介紹 12 個月的配色推薦。

1月的推薦顏色

一年之始，在華麗之中仍帶有凜然的寂靜

\ 以MILDLINER螢光筆來說……/

・朱紅色 ・灰色

2月的推薦顏色

愛心×巧克力色很可愛♪

\ 以MILDLINER螢光筆來說……/

・灰粉紅 ・茶色

3月的推薦顏色

以感受到春天來訪的鮮黃色為主

\ 以MILDLINER螢光筆來說……/

・檸檬黃 ・粉紅

4月的推薦顏色

以花見糰子的顏色感受春光爛漫

\ 以MILDLINER螢光筆來說……/

・粉紅 ・橄欖綠

5月的推薦顏色

新綠的季節以清爽的黃綠色來表現

\ 以MILDLINER螢光筆來說⋯⋯ /

・綠色　・冰沙黃

6月的推薦顏色

以沉靜的藍色和粉紅色表現下雨和繡球花的季節

\ 以MILDLINER螢光筆來說⋯⋯ /

・灰藍　・嬰兒粉

7月的推薦顏色

夏天來了！像彈珠汽水一樣具有爽快感的2種顏色

\ 以MILDLINER螢光筆來說⋯⋯ /

・天空藍　・蘇打藍

8月的推薦顏色

活力充沛的季節與鮮豔的橙色非常相稱

\ 以MILDLINER螢光筆來說⋯⋯ /

・金色　・藍綠

9月的推薦顏色

栗子、葡萄和地瓜⋯⋯食物很美味的季節

\ 以MILDLINER螢光筆來說⋯⋯ /

・茶色　・灰色

10月的推薦顏色

萬聖節快樂！

\ 以MILDLINER螢光筆來說⋯⋯ /

・杏桃橘　・紫色

11月的推薦顏色

颳起寒風的季節要選擇沉穩的顏色

\ 以MILDLINER螢光筆來說⋯⋯ /

・茶色　・冷灰

12月的推薦顏色

街道漂亮熱鬧的季節，使用鮮明有活力的顏色！

\ 以MILDLINER螢光筆來說⋯⋯ /

・紅色　・綠色

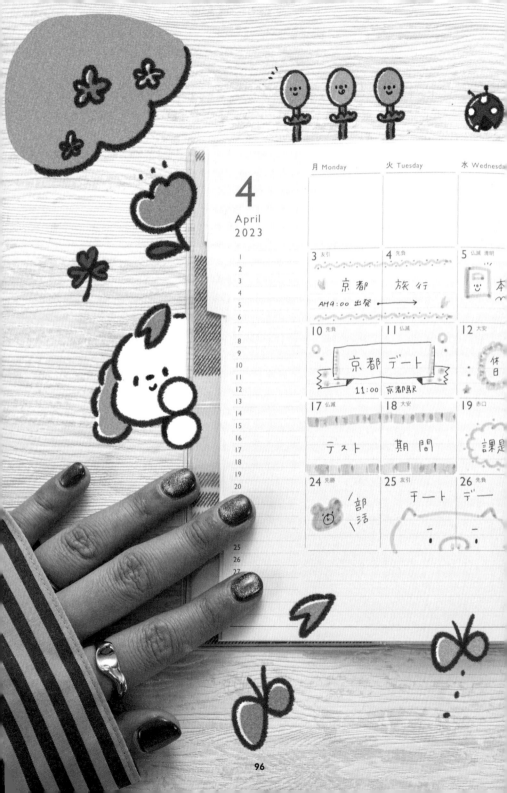

月 Monday	火 Tuesday	水 Wednesday
4 April 2023		
3 友引 京都 AM9:00 出発 →	4 先負 旅行	5 仏滅 清明 本
10 先負 京都デート 11:00 京都陽駅	11 仏滅	12 大安 休日
17 仏滅 テスト	18 大安 期間	19 赤口 課題
24 先勝 部活	25 友引 デート	26 先負 デー

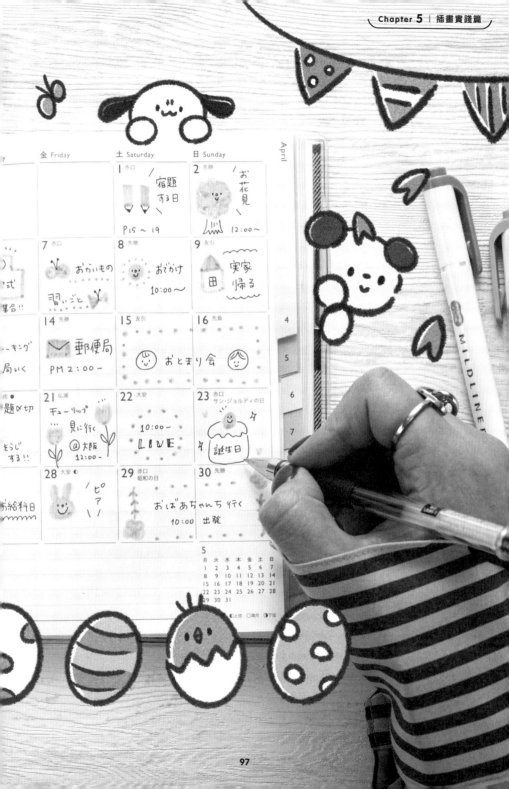

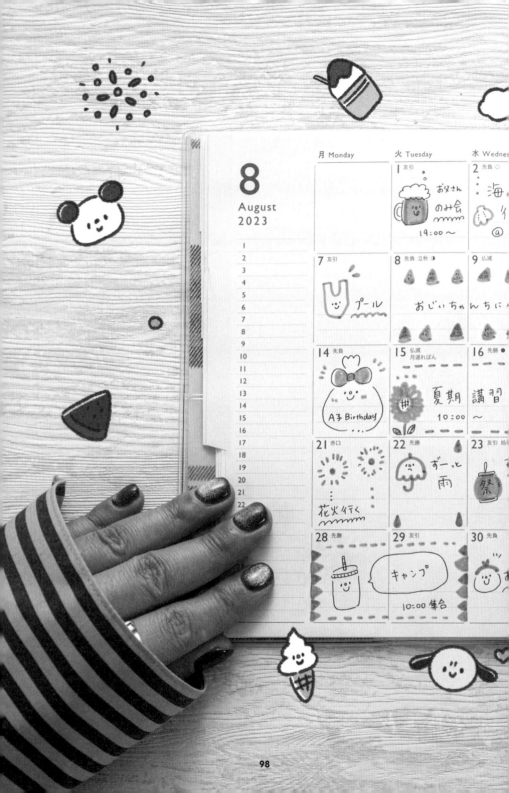

	金 Friday	土 Saturday	日 Sunday
	4 大安	5 赤口	6 先勝
	お買物 口おかし 口リップ 口アイス	打ちあげ 17:00〜 @ 大阪駅	水族館 いく 12:00 集合
	11 赤口 山の日	12 先勝	13 友引
夜景を見る		クリーム ソーダ のみに行く 10:00〜	アイス たべに行く 11:00〜
	18 先負	19 仏滅	20 大安
ん生日	パーティー	海に行く	
	25 仏滅	26 大安	27 赤口
夏休み部活合宿★			プール

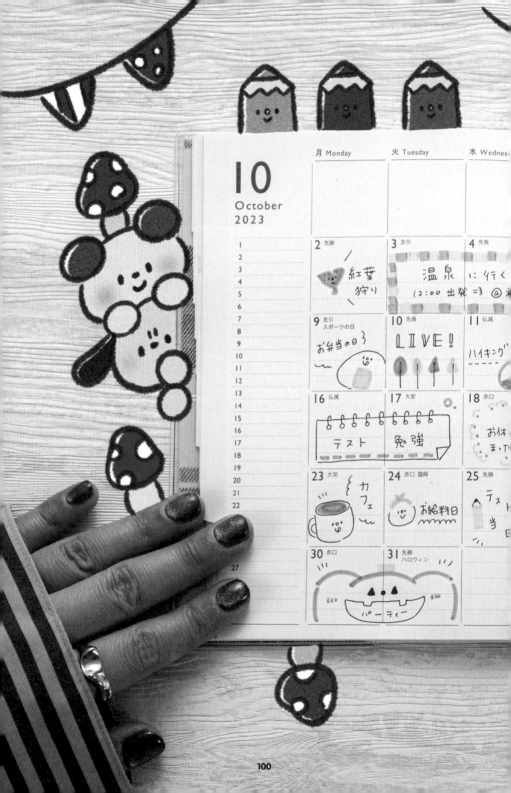

10

October
2023

	月 Monday	火 Tuesday	水 Wednes
1 2 3 4 5 6	2 先勝 紅葉狩り	3 友引 温泉に行く 12:00 出発 =3 @	4 先負
7 8 9 10 11 12	9 友引 スポーツの日 お弁当の日	10 先負 LIVE!	11 仏滅 ハイキング
13 14 15 16 17 18 19	16 仏滅 テスト 勉強	17 大安	18 赤口 お休みまって
20 21 22	23 大安 カフェ	24 赤口 霜降 お給料日	25 先勝 テスト 当
27	30 赤口	31 先勝 ハロウィン パーティー	

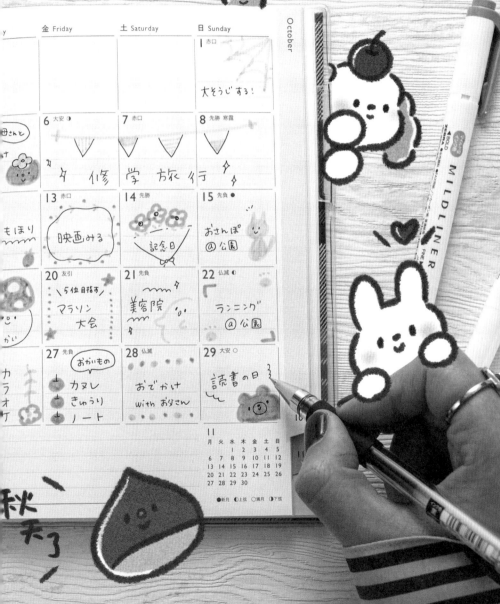

	金 Friday	土 Saturday	日 Sunday	October
			1 赤口	
			大そうじ する!	
	6 大安 ◖	7 赤口	8 先勝 寒露	
田さんと	夕	修 学 旅 行		
13 赤口	映画みる	14 先勝 記念日	15 先負 ● おさんぽ @公園	
20 友引	5位目指す マラソン 大会	21 先負 美容院	22 仏滅 ◖ ランニング @公園	
カラオケ	27 先負 おかいもの カヌレ きゅうり ノート	28 仏滅 おでかけ with お父さん	29 大安 ○ 読書の日	

11	月	火	水	木	金	土	日
				1	2	3	4
	5	6	7	8	9	10	11
	12	13	14	15	16	17	18
	19	20	21	22	23	24	25
	26	27	28	29	30		

●新月 ①上弦 ○満月 ◖下弦

秋
天
了

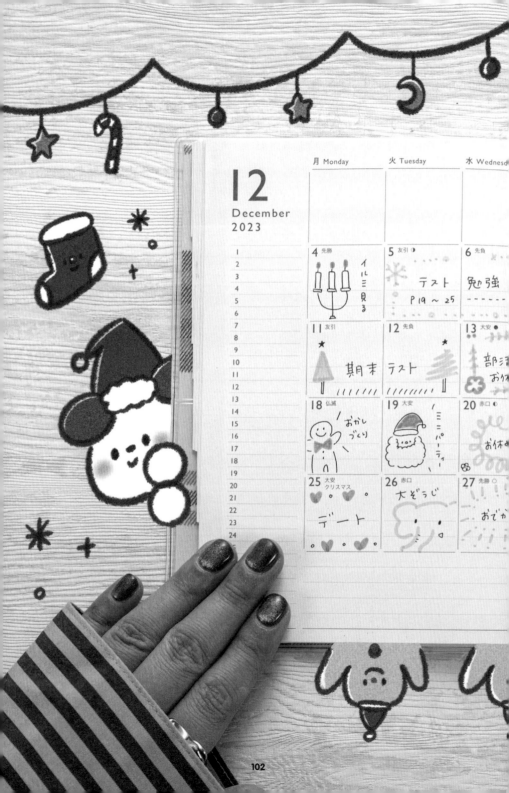

12
December
2023

月 Monday	火 Tuesday	水 Wednesd
4 先勝	5 友引 ◐	6 先負
イルミ見る	テスト P19〜25	勉強
11 友引 ★	12 先負 ★	13 大安 ●
期末 /////	テスト /////	部活 お休 ✿
18 仏滅	19 大安	20 赤口 ◑
おかしづくり	ミニパーティー	お休
25 大安 クリスマス	26 赤口	27 先勝 ◑
デート	大そうじ	おでか

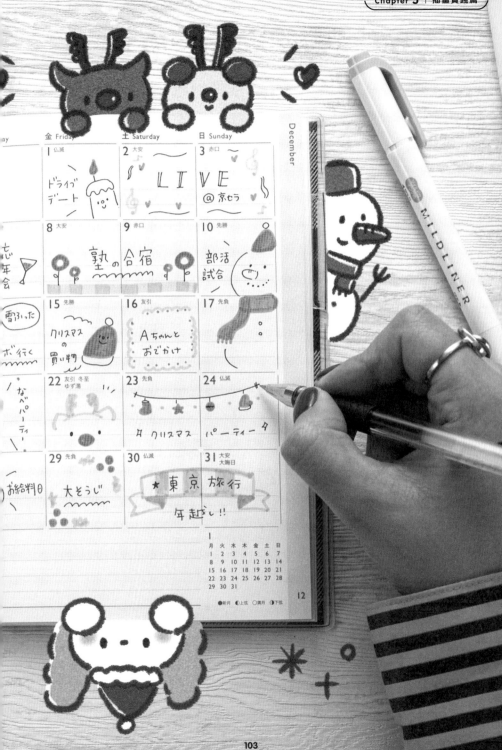

金 Friday　　土 Saturday　　日 Sunday　　December

1 仏滅 ドライブ デート	2 大安 LIVE	3 赤口 @京セラ
8 大安 塾の合宿	9 赤口	10 先勝 部活 試合
15 先勝 クリスマスの買い物	16 友引 Aちゃんと おでかけ	17 先負
22 友引 冬至 ゆず湯	23 先負 ⚡ クリスマス	24 仏滅 パーティー
29 先負	30 仏滅 大そうじ	31 大安 大晦日 ★東京旅行 年越し!!

忘年会

雪ふった

ボ・行く

なべパーティー

お給料日

月	火	水	木	金	土	日
						1
2	3	4	5	6	7	8
8	9	10	11	12	13	14
15	16	17	18	19	20	21
22	23	24	25	26	27	28
29	30	31				

●新月 ◐上弦 ○満月 ◗下弦

12

天氣大集合

這裡匯集了可以描繪在日記或手帳上的天氣圖案。
也可以試著配合當下的心情，變換所使用的顏色或表情。

晴空萬里

晴天

晴時多雲

大雨

下雨

陰時有雨

大雪

下雪

陰有陣雪

颱風

打雷

彩虹

還有還有！可以用於手帳上的活動插畫

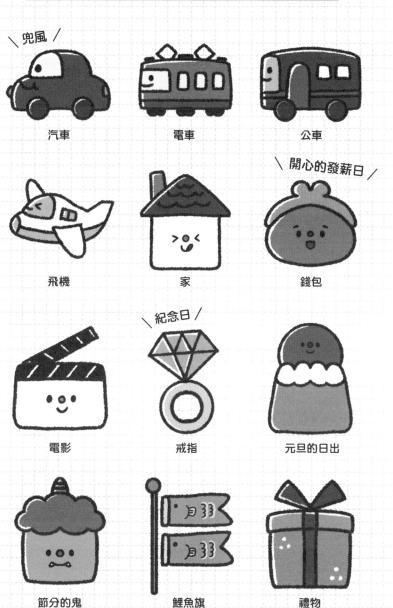

\ 兜風 /

汽車　　　　電車　　　　公車

飛機　　　　家　　　　錢包

\ 開心的發薪日 /

\ 紀念日 /

電影　　　　戒指　　　　元旦的日出

節分的鬼　　　鯉魚旗　　　禮物

利用線條 · 邊框 做可愛的裝飾吧

為大家介紹可用於手帳或信件的線條和邊框。這裡主要是使用第 13 頁介紹的MILDLINER螢光筆。

◎組合四角形繪製成線條

要使用什麼顏色，請參閱第 94～95 頁的季節配色。

繪製時要保持相同的間距，先使用第一種顏色，像畫虛線一樣，相隔一點距離塗上顏色，然後使用第二種顏色，像填補間隙一樣塗上顏色。如果利用MILDLINER等螢光筆的粗筆尖，就可以畫出均勻的粗線。

◎善用波浪線繪製成線條

即使統一使用一種顏色也能表現出沉穩的氣氛，很可愛！

畫出波浪線後，只需在波浪的對角線上點上圓點，就可以繪製出具有時尚感的線條。

畫出平緩的綠色波浪線，在兩邊畫上葉子之後，只要利用紅色、黃色或藍色等顏色在前端畫一個稍大的圓形，就可以繪製出像花一樣的線條。

\\ 應用篇 //

◎組合圓點或記號繪製成線條

只要運用螢光筆的細筆尖，組合圓點、三角形或是四角形即可。因為可以繪製出既簡單又不會太搶眼的線條，所以使用起來很方便。

◎用彩色筆裝飾的邊框

只要在用黑色原子筆等繪製的邊框內或是緞帶的部分，以彩色筆裝飾即可！醒目的邊框就完成了。

依照相同的要領繪製邊框或框線的輪廓線，然後在周圍或裡面畫上裝飾。

◎只用彩色筆繪製的邊框

在兩側繪製花朵，然後以圓點描繪的線條連接起來。

只要用彩色筆描繪邊框本身，就可以繪出無輪廓線的柔和邊框。如果要在手帳等空間受限的地方畫上插畫，請盡量選用線條較細的筆。

邊框的輪廓線部分也是使用彩色筆繪製。相交的部分刻意讓線條產生間距，以呈現出遠近感。

◎可以用於手帳或筆記本的圖案

關於截止日期或是特別的活動，要在日期的部分做上記號加以強調。

在第 104 頁中，更進一步介紹了可以表示各種天氣的圖案。

緞帶、花朵和天氣符號等，也是可以將手帳裝飾得活潑熱鬧的重要配件。

讓身邊小物變得更可愛！

插畫在信件或卡片上也非常活躍。
便利貼或貼紙也會因為不同的創意而變得很有趣。

不妨在想要送給某個人的重要禮物
或信件中添加插畫，將心意傳達給
對方吧。

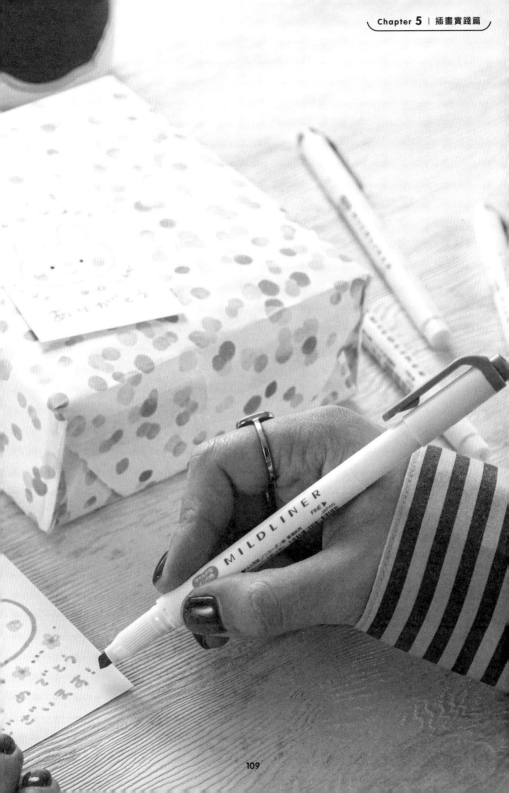

藉由信件或留言卡傳遞心意

當大家聽到「信件」這個詞時，第一個浮現在腦海中的印象是什麼呢？是書信禮儀或書寫方式好像很難？還是準備信紙或明信片很麻煩？由於使用通訊軟體或社群網站就可以立即與某人取得聯繫，因此刻意以信件往來的人可能並不多。以我自己來說，能夠輕鬆聯繫他人的通訊軟體等，不管在生活或是工作上，都是不可欠缺的重要工具，我每天都會使用。但也正因如此，偶爾收到手寫的書信時，內心就會感到既溫暖又高興。先不用去想書信禮儀等困難的事情，將手繪的書信寄送給自己親近的人，試著輕鬆地挑戰看看吧。

準備空白的信紙

雖然也可以在文具店或生活用品店購買可愛的信紙，不過要是拿不定主意的話，不妨先準備空白的信紙。寄送給長輩、上司也不會失禮，如果要寄送給朋友或親人，只需添加手繪的插畫，獨一無二的信紙立刻就完成了。

如果以本書介紹的插畫或線條來裝飾，空白的信紙或卡片也會立刻變得很華麗。請配合不同的情況選用有顏色的紙試試看。

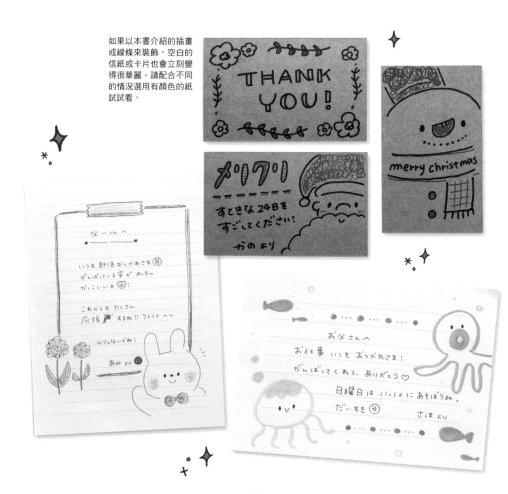

110

也可以在信封上繪製插畫作為裝飾。如果不知道該畫什麼而感到苦惱的話，請試著繪製對方喜歡的食物或與其興趣相關的插畫。表現季節的花卉插畫也很適合畫在信紙上。

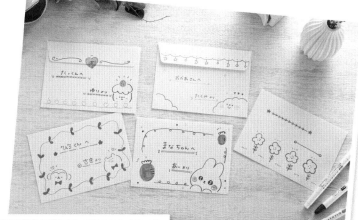

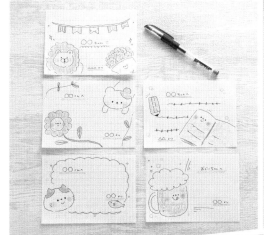

向關照自己的人表達謝意、父親節、母親節、聖誕節、賀年卡、情人節……。在日常生活中，能夠傳達心意的機會意外地很多。花點工夫親手寫信，可以更加貼近彼此的心。

對於那些認為寫信的門檻太高的人，建議使用便利貼來互相交流。像是對朋友提出邀約，或是給家人的留言等，不妨在日常的留言中加入插畫。

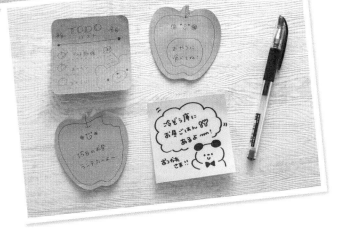

試著也在小物上繪製插畫吧

學會繪製插畫之後，不妨也試著利用插畫點綴自己周遭的東西吧。這裡主要介紹可用於聚會或禮物的範例。除此之外，還可以在令人難忘的影片或相簿裡繪製插畫，或是在學科筆記本或工作記事本上作為重點點綴，盡情發揮你的創意，不管什麼東西都能妝點得繽紛多彩。

日常生活變得更有趣！

家庭聚會、朋友聚會和學校活動等歡樂時光，只要添加手繪的插畫就會變得更加熱鬧！畫上插畫即可製作出原創貼紙的空白標籤貼紙，請大家一定要買起來備用。

標籤貼紙有各種不同的用途。可以畫上學科的插畫後貼在筆記本上，或是寫上名字後貼在小包裝的點心伴手禮上分送出去……除了文具店之外，在均一價商店也買得到。

附繩子的禮物吊牌是我相當推薦的品項之一。只要在吊牌上面寫下受禮對象的名字，或是表達感謝心意等的隻字片語，就可以直接代替留言卡使用。

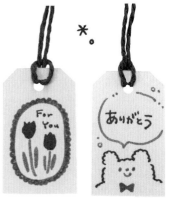

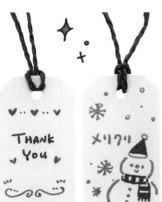

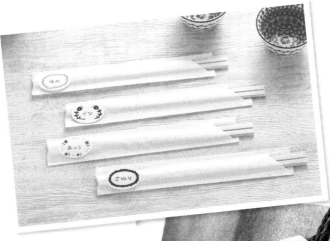

使用橢圓形的標籤貼紙加以變化。在聚會參與者的名字周圍，繪製第106～107頁介紹的線條或邊框，速成的可愛姓名貼紙就完成了。

要送給重要的人的禮物，可以在禮物吊牌上添加特別的留言和溫暖的插畫。將禮物吊牌綁在紙袋的提把部分，也可以用來取代繩扣。

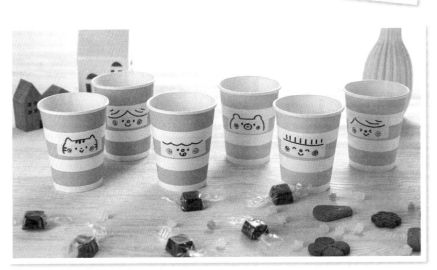

在有很多人聚集的聚會中，如果杯子、盤子和拖鞋等東西與他人的搞混會十分困擾，貼上繪製了似顏繪等插畫的標籤貼紙，就能一眼分辨出自己使用的物品。

試著使用各式各樣的筆吧

到目前為止，我們已經介紹了各種插畫的繪製方法和使用方式。即使是相同的插畫，只要改變繪製時使用的筆，就會給人截然不同的印象。先想好要畫在什麼樣的紙上面，要畫出什麼樣的內容，然後試著用自己喜愛的筆繪製插畫吧。

用閃亮亮的筆裝飾得很華麗

雖然文具櫃位有各式各樣的筆，但我要推薦的是閃閃發亮的金蔥筆或金屬色筆。只要用來作為重點點綴，作品立刻就會充滿華麗的氣氛。不知該選擇什麼顏色的人，最好先選用 3 色套裝組之類的商品。

如果使用金屬色筆，即使在黑色等深色的紙張上也能繪製插畫。配合自己想要呈現的氛圍，試著選用金、銀、金屬粉紅等顏色吧。

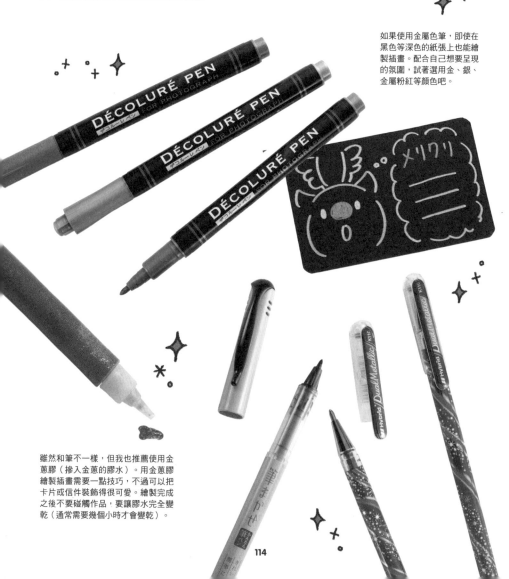

雖然和筆不一樣，但我也推薦使用金蔥膠（摻入金蔥的膠水）。用金蔥膠繪製插畫需要一點技巧，不過可以把卡片或信件裝飾得很可愛。繪製完成之後不要碰觸作品，要讓膠水完全變乾（通常需要幾個小時才會變乾）。

用白色的筆繪製插畫，製作出原創的紙袋。使用單一顏色白色來完成插畫，給人一種簡單又沉穩的感覺。我使用的是「uni-ball Signo 粗字鋼珠筆 1.0mm」（三菱鉛筆株式會社）。

刻意使用可以畫出較粗線條的油性筆畫出均勻一致的線條，就可以繪製出充滿 Q 版風格的插畫。我使用的是「Mckee Knock 油性麥克筆 細字」（ZEBRA 株式會社）。

用各式各樣的筆繪製而成的聖誕卡。先用上述的油性筆在牛皮紙上描繪輪廓線，再用閃亮亮的筆添加顏色。

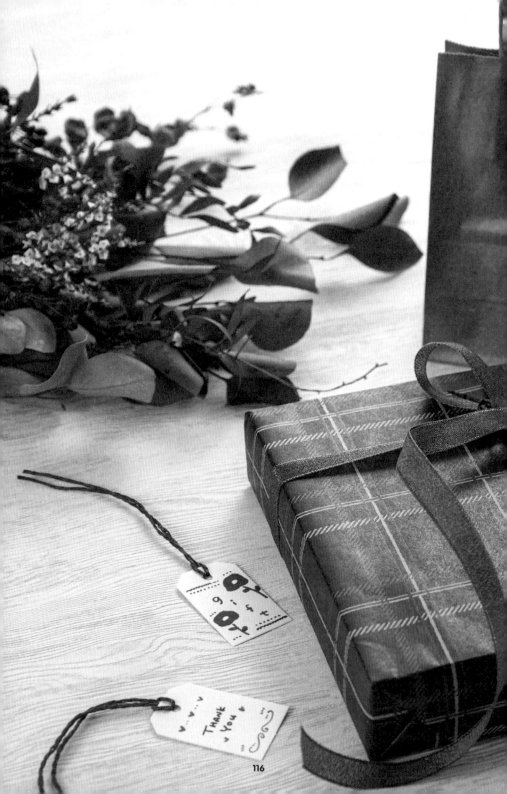

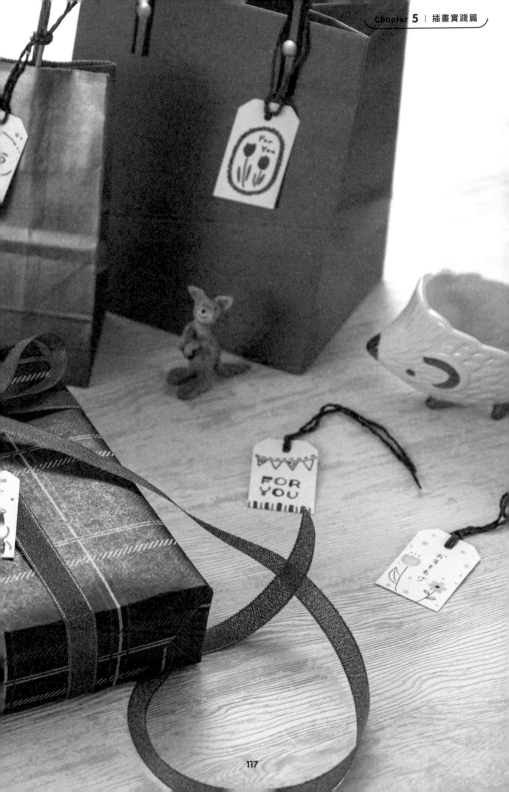

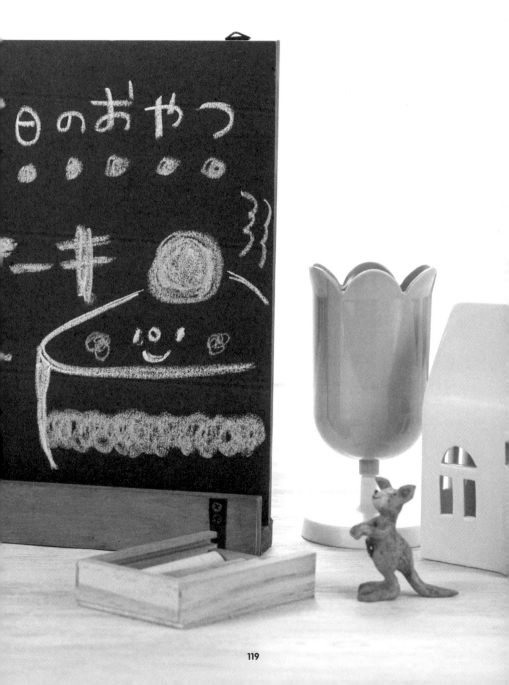

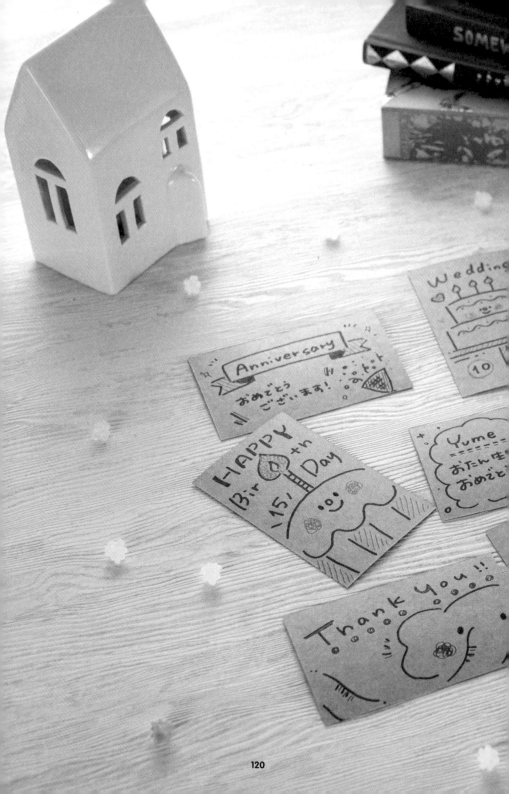

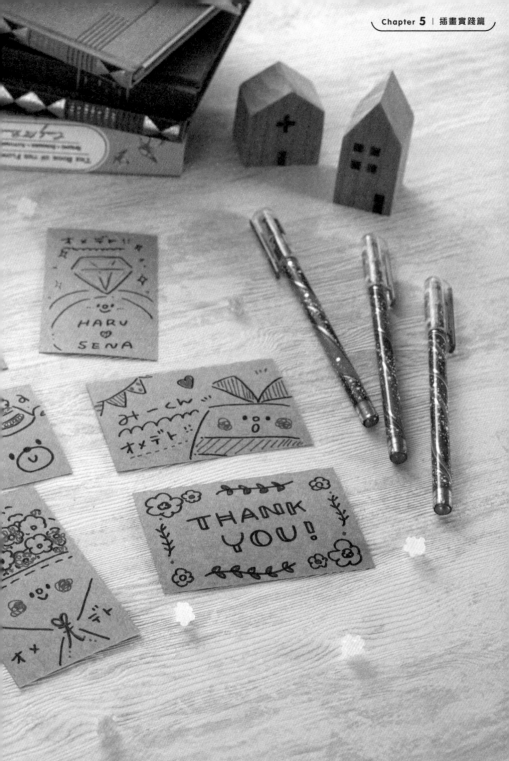

後 記

各位讀者，這次承蒙大家選擇了這本
《簡單 3 步驟 溫暖手繪插畫練習簿》，
真的非常感謝大家！
各位在眾多很棒的插畫練習書當中
找到我的書，並且購買回去閱讀，
讓我覺得非常高興。

在日常生活中，我們常常會心想
真希望自己能夠畫出可愛的圖。

手帳和筆記本，還有信紙……
黑板，還有海報、校園報紙、便利貼和便條紙……

如果大家能在日常生活中善加運用
從本書中學到的技法，身為本書作者的我，
覺得這是非常幸福的一件事。

我從小就喜歡畫畫，

但是我拿自己與周圍擅長畫畫的人相較，

經常感到沮喪，曾經一度放棄了

想成為插畫家的夢想。

儘管如此，我還是很想從事繪畫的工作，

於是我下定決心，重新開始在社群網站上發文。

結果，我有幸遇到了各位粉絲，還有

支持我的朋友和家人，以及同為創作者的夥伴，

現在才能夠像這樣從事插畫工作。

真的就像是一場夢。謝謝大家。

將來，要是也能把繪畫的快樂或是

興奮的心情傳達給大家該有多好。

所有參與本書製作的人，

還有支持我的各位讀者，真的非常感謝大家！

今後也請與 mirin 一起享受繪畫的樂趣吧！

2023年4月 みりん
mirin

關於本書的特典

本書在解說繪製過程所使用的插畫，有一部分可以作為素材下載。各位讀者可以把這些素材當作插畫的練習範本使用，或是附加在照片上製作出一張原創的照片，不妨試著享受運用素材的樂趣。

請至此處下載插畫素材
https://reurl.cc/y6g5Ga

■使用插畫素材時的注意事項

本書附贈的插畫素材是免費提供購書的讀者於非商業用途使用。

該插畫素材的著作權歸作者所有。因此，嚴格禁止使用本書提供的插畫素材製作成商品販售，或修改插畫素材的一部分後進行販售等，所有符合轉讓、散布、販售插畫素材的行為和侵害著作權的行為一律禁止。

禁止未標示作者的名字，便當作是自己繪製的插畫向第三方公開。欲在網路上公開發表使用本書提供的插畫素材完成的作品（包括插畫、照片）時，請務必加上主題標籤「#mirin繪畫書」。

OK
- ◎ 使用於照片的加工
- ◎ 在用於插畫練習時列印出來
- ◎ 使用於在學校內散發的印刷品上
※僅限於絕無銷售意圖的物品

NG
- ✕ 將使用的圖像冒充是自己繪製的
- ✕ 以某些方法再次散布插畫素材
- ✕ 發送使用插畫素材製成的商品

INDEX

16～20劃　插畫素材檔案夾 D

21～25劃　插畫素材檔案夾 E

26～30劃　插畫素材檔案夾 F

住在神戶的插畫家，繪製的插畫溫暖人心。社群網站上的粉絲追蹤人數超過80萬人，結合插畫和日常生活的貼文廣受歡迎。舉凡插畫繪製、平面設計和商品製作等，創作的領域非常廣泛。合著作品有《ゆるかわイラスト＆文字の描き方（可愛療癒的插畫＆文字繪畫技法）》（暫譯，西東社）。

みりん

🏠 https://www.mirin-illust.com/　

STAFF

設計 ──────── 庭月野楓（monostore）
攝影 ──────────────── 黒田彰
編輯 ──────────────── 古田由香里

國家圖書館出版品預行編目資料

簡單3步驟 溫暖手繪插畫練習簿 / みりん
　著；安珀譯. -- 初版. -- 臺北市：臺灣東
　販股份有限公司, 2023.10
　128面；14.8×21公分
　ISBN 978-626-379-024-7 (平裝)

1.CST: 插畫 2.CST: 繪畫技法

947.45　　　　　　　　　112014361

簡單 3 步驟
溫暖手繪
插畫練習簿

2023年10月1日初版第一刷發行
2024年 5 月1日初版第二刷發行

作　　者　みりん
譯　　者　安珀
主　　編　陳正芳
特約美編　鄭佳容
發 行 人　若森稔雄
發 行 所　台灣東販股份有限公司
　　　　　＜地址＞台北市南京東路4段130號2F-1
　　　　　＜電話＞(02)2577-8878
　　　　　＜傳真＞(02)2577-8896
　　　　　＜網址＞http://www.tohan.com.tw
郵撥帳號　1405049-4
法律顧問　蕭雄淋律師
總 經 銷　聯合發行股份有限公司
　　　　　＜電話＞(02)2917-8022

MAINICHI GA KOKORO
TOKIMEKU HONOBONO
ILLUST LESSON CHO
Copyright © 2023 Mirin
Chinese translation rights in
complex characters arranged with
Mynavi Publishing Corporation
through Japan UNI Agency, Inc.,
Tokyo